京剧名家脸谱图说系列

武净泰斗钱金福脸谱图说

李孟明　绘著

南开大学出版社

天　津

图书在版编目(CIP)数据

武净泰斗钱金福脸谱图说 / 李孟明绘著. —天津：
南开大学出版社，2018.10
 (京剧名家脸谱图说系列)
 ISBN 978-7-310-05672-9

 Ⅰ.①武… Ⅱ.①李… Ⅲ.①京剧－脸谱－中国－图
集 Ⅳ.①J821.5－64

 中国版本图书馆 CIP 数据核字(2018)第 220345 号

南开大学出版社出版发行
出版人:刘运峰
地址:天津市南开区卫津路 94 号 邮政编码:300071
营销部电话:(022)23508339 23500755
营销部传真:(022)23508542 邮购部电话:(022)23502200
*
北京隆晖伟业彩色印刷有限公司
全国各地新华书店经销
*
2018 年 10 月第 1 版 2018 年 10 月第 1 次印刷
185×260 毫米 16 开本 5.25 印张 1 插页 117 千字
定价:78.00 元

如遇图书印装质量问题,请与本社营销部联系调换,电话:(022)23507125

缘　起

　　有一天,我忽然想到应该集中钱金福的脸谱出本书,而且觉得这件事应该早就想到,早就做。之所以说早就应该想到出一本钱金福脸谱专题研究的书,是有两方面因素的。一是我颇有点水到渠成的底气在;一是钱金福脸谱的艺术魅力令我产生了绘画和写作的冲动。主意一定,我就准备在这部书的脸谱绘画中尝试一下新风格。

　　一、底气何在

　　底气来自三方面成果可以综合运用于钱金福脸谱的研究:1. 刘曾复关于流派脸谱章法、特点比较的研究;2. 郝寿臣关于脸谱表情性的美学阐释;3. 我的关于脸谱谱式演变规律的证实。这三方面成果的综合运用已经有过一次,那就是 2009 年我在《脸谱流变图说》中的撰述。不同的是,那次撰述所涉流派、剧种、行当、演员众多,稍嫌宽泛与博杂,而本书则集中笔墨专论钱金福脸谱。三方面成果的综合运用使得钱金福脸谱研究呈现出立体化架构。在绘著《武净泰斗钱金福脸谱图说》的过程中,我梳理了钱金福舞台运用和案头资料两部分脸谱。在 34帧舞台脸谱部分,几乎每帧都录有刘曾复先生的谱法讲解。而笔者在以"颊上史笔"为名的解读中,则运用了郝寿臣脸谱的表情学知识,深入分析了钱金福脸谱的神态创造,如李过、黄盖、金兀术、李刚、杨延嗣、单雄信、马武、颜佩韦等脸谱。同时还把我关于脸谱演变的研究成果运用于钟馗、李逵、颜佩韦、黄盖、陈友杰、鲁智深等脸谱的延伸论证上,以将其展现于宏观的历史时空中。此外,在绘画过程中,为了验证钱金福脸谱的神态特征,我每每按照钱金福脸谱的神情做出面部相应五官的动作,以寻找感觉并揽镜参照,比如张飞、夏侯渊、李天王、李过、司马师、许褚等脸谱。为了弄清楚司马师脸谱中眼梢处脓血图纹为什么是弧线,我几次在自己眼梢滴水以求证其流淌线路。

　　二、冲动何来

　　对钱金福脸谱进行专题研究的冲动首先缘于刘曾复 1995 年对我说过的一句话:"金少山、郝寿臣、侯喜瑞的脸谱我还懂,钱金福的脸谱至今我也不敢说懂,太高了。"曾复先生之言其实是对钱氏脸谱艺术的至高定位,这种高不可测的神秘性大大吊起了我的胃口。其次,钱金福为数不多的剧照,个个勾脸构图简明,表情凝练,夺魂摄魄。张飞则扬眉瞪目,夏侯渊则大惊失色,周仓则勇猛天真,李刚则怒不可遏,李过则满面惊恐,颜佩韦则忧愤庄肃……不一

而足，妙难尽述。当初，震撼之下，分明感受到钱金福脸谱各种神情的强烈气息，却怎么也不明白这远离生活的纹理、图案是如何更生动地再现生活所见之人心百态的。后来我从《郝寿臣脸谱集》获得了解开钱金福脸谱意象之锁的钥匙（也是解开其他净行大家脸谱意象之锁的钥匙）。这把钥匙就是"变无形为有形"。变无形为有形的依据是艺术家在舞台上的表情体验，是以表情中面部肌理运动的感应记忆指导脸谱勾画的经营位置。这把钥匙虽非来自日常生活，却比日常生活更深刻，更生动，更传神；它是由生活体验上升为审美体验的主体创造。钱金福脸谱就是诸多主体创造中达到遗貌取神境界的经典之作。

三、尝试新画风

我一直不大满意脸谱绘画那种实黑、实彩的平涂之法。我很想让脸谱画更接近国画，我曾用干擦积墨法画过一批流派脸谱。2017年春，我游苏州时参观了苏州画家苏锐所画的戏曲人物，工笔重彩画法使作品清淡柔和。似心中一触，我生出了新念头：能不能把脸谱也画成清淡的呢？于是这次钱金福脸谱绘画就尝试了工笔重彩的分染之法。一方面我沉浸于画法创新的喜悦，另一方面我不能确定我画的"清淡脸谱"能否获得认可。但我还是横下一条心：即使失败也要创新。在这批钱金福脸谱绘画中，我也尝试了为不同性格的角色画出不同的眼神。我过去信守脸谱画就要以脸谱本身说明一切，不必表现扮演者的眼神。为此，多年前我还与程少岩先生有过争论。现在我明白，脸谱画并非只是脸谱谱式资料的记录，而是要呈现扮演者神情配合所勾脸谱用意的整体效果，才能提高作品的艺术格调。

李孟明
2018 年 7 月

李孟明先生对于钱金福脸谱的研究(代序)

江　洵

　　钱金福是清末民初的一代京剧武净宗师,也是空前绝后的"勾脸圣手"。他十二岁入全福班学戏,未几班社解散,转入三庆班,跟从崇富贵学武功把子,又跟从于双寿学《花荡》《山门》《火判》《嫁妹》等昆净戏,倒仓后专工武净,兼习架子花。出科后,先后入春台、小长庆、玉成、春庆等班社,光绪三十年入升平署。民国前后,长期与谭鑫培、俞菊笙、杨小楼、余叔岩等合作,配演《定军山》的夏侯渊、《长坂坡》的张飞、《青石山》的周仓、《打棍出箱》的煞神、《战宛城》的典韦、《五人义》的颜佩韦、《骆马湖》的李佩、《摘缨会》的先蔑、《别母乱箭》的李过、《失街亭》的马谡、《连环套》的窦尔墩等。艺术上,钱金福主要受钱宝峰、穆凤山的影响,并进一步形成了自己的流派风格,世称"钱派",对后世影响极大,除了其子钱宝森、弟子刘砚亭直接继承了他的艺术外,杨小楼、余叔岩等也都长期得到他的传授和指教。翁偶虹先生曾具体总结钱金福的艺术有"五好",分别是:膀眼好、步眼好、手里好、亮相好、脸谱好。所谓"膀眼好",指的是他的"膀子功夫"扎实,工架平稳浑圆;所谓"步眼好",指的是他的脚步准确真着,步下有术;所谓"手里好",指的是他的"把子"利落,手里干净;所谓"亮相好",指的是他的亮相漂亮,稳、准、脆、帅;所谓"脸谱好",指的是他的脸谱美观大方、细腻严谨。

　　钱金福的"五好"之中,脸谱独占一席。而他的脸谱,也有"五好",即:谱式好、神情好、布局好、细节好、笔法好。

　　谱式好:钱金福的脸谱素有"天下一品"的美誉,他的脸谱,不论何种谱式,不论何种类型,无一不精,无一不好。他所勾画使用的传统老谱,虽然基本谱式仍遵旧格,但一经他重定结构、另续血肉,总能收到点石成金、化腐成奇的效果。还有一些旧谱,虽然一直沿用于舞台,但艺术格调并不高,钱金福对这类旧谱进行了大胆而全面的改革,设计创作了一批新的脸谱,像夏侯渊、黄巢等,而这些角色的全新的艺术形象,也随着脸谱的"脱胎换骨"而变得出类拔萃、不同凡响,洒然脱俗、堪为世法。

　　神情好:脸谱与面具的最大区别,就在于脸谱是活的,而面具是死的。脸谱可以用尽可能夸张的手法展现剧中人物的神情,使观众们不觉得那些五颜六色的油彩涂在脸上太过抽象,反而觉得这种完全脱离了真人样貌的化妆方式,展现的就是剧中的角色本人,有时甚至比角

色本人更像"本人"。凡是勾脸水平高的演员，必定要在展现人物神情上下足功夫。钱金福的脸谱，最讲究神情。不管什么谱式，经他一勾，便使人觉得栩栩如生，而不是呆呆如塑。张飞大笑的神情、李刚大怒的神情、夏侯渊大惊的神情，在钱金福的笔下，都得到了最完美的展现。

布局好：脸谱的颜色、谱式，关乎脸谱的对与错；而脸谱的神情、布局，则关乎脸谱的好与坏。这其中，起决定性作用的，就是布局。钱金福的脸谱，主要学习了钱宝峰的布局方法，最大的特点是印堂窄，同时注重白眉子在脸谱布局中的作用。他的几乎所有谱式，都是以白眉子界定全局，以白眉作为所有部位的"刻度尺"，来衡量各个部位的高低长短。同时，他的脸谱布局，讲究处处关联、处处呼应，通过各个部位的相互作用，最终实现脸谱布局效果的最优化。

细节好：钱金福的"神来之笔"，不仅体现于决定他的脸谱布局的关键部位上，也体现在对细节的把握和处理上。不夸张地说，钱金福对脸谱的每一笔都有所经营。例如，他的韩昌，鼻翅旁的三笔小白钩，上下两笔是向上卷，中间一笔是向下卷，显得错落有致；同时，最上边的小白钩，卷心儿处恰好冲着颧骨处白月牙的前端，仿佛正要衔着白月牙。典韦印堂的红心，上缘要与左右两边的白色眉头齐平。《英雄会》的窦尔墩，勾嘴岔而不勾鼻瓦，嘴岔两侧各勾一笔大黄钩，而黄钩起笔要垂直，上蠹的小尖儿要刚好正冲着眼珠，而稍部卷起的大钩子，又恰好正冲着眼梢的小钩子……以此，我们可以领略到，钱金福就是以寸土必耕的态度、惜墨如金的精神、好整以暇的心态，悉心勾勒着每个脸谱的每一处细节，这也正体现了他对待艺术的一片匠心和苦心。

笔法好：张大千曾盛赞钱金福"勾脸不但细致，更会经营和运笔，他勾脸的线条，刚中带柔，任何部位经营恰到好处。他在许多碎脸中，尤其是神怪脸谱上，凡介乎眉眼与不同颜色之间，再勾上均匀的白线，有时加上金线，真是好功夫！钱金福的脸谱艺术，堪与大李将军的金碧山水相媲美。"（见高戈平《国剧脸谱艺术》）钱金福的笔法，以中锋用笔为主，兼用侧锋、偏锋。例如，典韦、韩昌、来护眼瓦内的一笔白纹，鲁智深眼瓦下的一笔黑纹，起笔极细，向后运笔渐重，抵着颧骨，渐渐提笔，收出尖梢。这一笔，粗细有致、一气呵成，最能看出钱氏运笔的力道。

谱式好、神情好、布局好、细节好、笔法好，这"五好"是勾脸的最高要求。一般演员能在"五好"之中，得其一二已属不易，而钱金福能将"五好"尽收，可见这"天下一品"实至名归。很多后学的花脸演员，葵倾钱派脸谱，也常常试着按钱金福的勾法勾脸，但勾出来的效果往往大打折扣，究其原因，就是在这五个方面，只知照猫画虎、依样描红，却并未掌握钱氏勾脸的诀窍，并未吃透钱派脸谱的精神。高妙而难学，也就自然而然成了钱派脸谱渐渐冷落于舞台的主要原因。

虽然钱金福的脸谱目前在舞台上应用并不多，但"钱家谱式"留存下来的数量却比同时代的任何名伶都多。一方面，钱金福本人留存的与脸谱有关的资料不在少数。仅他的剧照，就传有张飞、李过、鲁智深、夏侯渊、韩昌、周仓等十余幅。除了剧照，钱金福还指示他人代笔，为北平国剧学会绘制了 24 余幅脸谱手稿。另一方面，钱派脸谱的留传，也得益于钱宝森、刘曾

复等人的继承和弘扬。钱宝森勾脸，恪遵家法，他所拍摄的姜维、马谡、窦尔墩、黄巢、关泰、典韦、周仓等剧照，以及绘制发表的夏侯渊脸谱，都是研究钱派脸谱的第一手资料。而刘曾复先生对于钱派脸谱的记录和整理更加广泛，他曾摹绘发表过钱派（含钱宝森）谱式50余种。同时，刘曾复先生还积极致力于钱派脸谱的理论建设，他曾发表过多篇钱派脸谱艺术专论，对钱派脸谱的师承、章法、类型、地位、特色、创造，都有深入的研究和阐释。

在刘曾复先生之后，对于钱派脸谱的研究，当属我的师友、脸谱研究家李孟明先生，他的最新力作《武净泰斗钱金福脸谱图说》，将钱派脸谱的研究推向了第二个高峰。

在脸谱研究方面，李孟明先生绝对是一位有心人。多年来，他一直致力于戏曲脸谱理论建设，仅独立研究脸谱演变和郝寿臣脸谱美学就长达数十年。他先后开辟了脸谱起源双源说、脸谱肤色抽象说等意义重大的新的脸谱学说，并且首次完整而清晰地完成了对脸谱演变全过程的描述，创新建立了脸谱流变学说。他撰写发表的《戏曲脸谱的谱式演变——论肤色抽象》《试论戏曲脸谱的意象营构与表情体验》《从脸谱演变辨识〈妙峰山庙会图〉的绘制年代》等学术论文，学术价值极高，填补了脸谱艺术许多美学、史学方面的空白；而他的《脸谱覃思》《脸谱流变图说》《脸谱流派》《脸谱演变》《脸谱审美》等著作，对脸谱的起源、演变、流派、风格、分类、审美等，都有广泛的涉及和深刻的阐释，在他的研究和总结下，已经建立的旧的脸谱理论体系得到了新的补充和完善，而全新的脸谱美学理论体系，也得到了全面发展。可以说，李孟明先生在脸谱画家的身份之外，更是一位博闻强识、勤力善思的脸谱学者，是当今少有的有思路、有学识、有见地、有建树的脸谱研究家。

同时，李孟明对流派脸谱也有着广泛的研究。他曾长期向刘曾复先生问艺，学习流派脸谱知识，对于各流派脸谱的风格、特点，以至具体勾法，都了然于胸。他最推崇的脸谱流派，当属钱、金、郝、侯四派，而这四派当中，钱派脸谱最获孟明先生之心。经过多年的搜集、摹绘和研究，李孟明先生对钱派脸谱有了全面而准确的认识，也有了深刻而独到的见解。这次推出《武净泰斗钱金福脸谱图说》一书，正是孟明先生深入研究流派脸谱、特别是钱派脸谱的一大重要成果。书中，他不仅对目前留传的所有钱派脸谱资料进行了统编汇总，还结合前人对钱派脸谱的评价，阐明了自己对每个钱派脸谱的见解，细致具体地展示了每一个钱派脸谱的特色特点。同时，他又从具体的单个脸谱入手，将对钱派脸谱的研究置于美学的高度，加以概括总结，使钱派脸谱不仅能在谱式上得到传扬，更能在理论上独成体系。所以，本书的意义不仅仅在于集中展示了钱金福那独具魅力的脸谱谱式，也阐明了钱金福那与众不同的脸谱风格，更重要的是，将推动继郝寿臣之后，第二个独立的流派脸谱理论体系的建立。

当然，还应说明一点，李孟明先生在书中摹绘的脸谱，尝试使用了一种新的脸谱画技法——工笔分染法。这种技法，以前很少见有人用于脸谱绘画，其特点是色彩浓淡相宜，清新雅致，具有人文情怀。李孟明先生也是一位脸谱画技法的践行者和先行者，他曾尝试过干擦、漫画、抽象等不同的画技法，使笔下的脸谱作品呈现出丰富多彩的形式。这次的创新，也将为脸谱画坛带来新的启迪。

李孟明先生曾评价自己为"研究脸谱感到寂寞的人",这个"寂寞",并不是自命不凡、故作清高的"寂寞",而是不忘初心、坚守信念的"寂寞"。在当下,喧嚣纷扰、人心浮躁的脸谱画界,能有几人拥有这份执着?又有几人坚守这份"寂寞"?李孟明先生的脸谱艺术之路,是一条"寂寞"之路,也是一条"启示"之路。在此,诚愿我们在脸谱艺术国度中,人人都能得到这一点"寂寞"的"启示",也唯有这样,艺术之路,乃至是人生之路才能走得正确而通达。

<div align="right">2018 年 7 月</div>

本书体例

　　本书画作分为两个部分：一是钱金福脸谱舞台样式，一是钱金福脸谱绘画样式。

　　舞台样式临自钱金福剧照和刘曾复先生的临摹，是钱金福在舞台上实际运用过的勾脸，共有 34 帧。绘画样式临自民国时期《国剧画报》齐如山先生向诸多京、昆、梆艺人征集手绘脸谱时，钱金福奉献的 24 帧作品。这部分脸谱并非是钱金福在舞台上用过的脸谱，应是钱金福收藏的传统旧谱资料。

　　在钱金福脸谱舞台样式部分，每帧脸谱都注明戏名、角色名，都录有刘曾复先生的介绍。此外，绘著者以"颊上史笔"之名加以解读。在钱金福脸谱绘画样式部分，则仅注戏名、角色名。

目 录

钱金福脸谱绘画样式

钱金福脸谱美学初探

李孟明

钱金福早已远离我们的视线,甚至背影也已模糊不清。但是我们不能淡忘他,因为他留下了"藏宝图"。迄今为止,除刘曾复先生证实过这个藏宝图之外,尚无人意识到它的存在。1995 年曾复先生对我说过:"金少山、郝寿臣、侯喜瑞的脸谱我还懂,钱金福的脸谱至今我也不敢说懂。太高了!"①宝就藏在钱金福留下来的为数不多的勾脸之中,有待于研索、解读,有待于发掘。

刘曾复对钱金福脸谱的几种三块瓦谱式做过介绍,并对多帧脸谱加以解读。郝寿臣对钱金福《宁武关》中李过(李虎)脸谱表情有过深入辨析。从这些解读以及我个人对钱谱的感悟中,钱金福脸谱的三个特点渐渐清晰、鲜明起来。那就是创新性、表情性和写意性。

一、钱金福脸谱的创新性

钱金福登台之时正是京剧不断成熟、即将跨入鼎盛期的阶段。依笔者研究成果,此时脸谱的发展正在谱式分类充分完善的基础上逐步演进到刻画角色性格的新里程。庆春甫、何桂山、黄润甫、金秀山等花脸名伶都是京剧现代脸谱的创造人。钱金福就是他们中间的佼佼者。

现存的钱金福脸谱可以分为两类:一类是舞台应用,一类是绘画资料。舞台应用类除钱金福为数不多的剧影,大多是刘曾复绘画资料。刘曾复所画应得自其舞台记录和钱金福之子钱宝森的传授。绘画资料类则来自民国时国剧学会所收集的名伶手绘脸谱,钱金福所画共有24 帧。此外《国剧画报》刊载了钱氏的一帧夏侯渊脸谱。刘曾复先生有言,钱金福不擅纸上绘画,国剧学会所收是钱氏指导别人所画,但这也等同于出自钱金福之手。

这两类脸谱恰好充分反映了钱金福脸谱的创新性。国剧学会所收 24 帧脸谱笔法、式样

① 李孟明:《菊艺琐谈》,南开大学出版社,2013 年版,第 88 页。

传统,应是钱金福承继而来的资料。这批资料已经摆脱清末谱式分类的窠臼,呈现出丰富多彩的个性面貌。但无疑是谁都可用的"通大路"的谱式。事实上,钱金福舞台勾脸未曾套用这套资料。如钱金福手绘天王脸谱是花三块瓦谱式,印堂画金色戟形图案,直眉眉尖下垂、圆眼角。而其舞台所用几近整三块瓦谱式,戟形图案去掉,绘以黄色剑形纹,圆眼角改为上挑的尖眼角,垂眉尖亦呈上扬状。可以看出,这是钱金福为塑造人物的用心创造。余如煞神、判脸、李逵、鲁智深等舞台勾脸,与其绘画资料同名脸谱均迥然而异。比之绘画,舞台勾脸更加美观、简洁,更加生动。如此比较,才令我们确实感知钱金福创新手法之精妙,创新精神之可贵。

与同时期名净相比,钱金福的创新脸谱更别致、更清新。从现存剧影判断,当时没有人像钱金福那样大胆改变约定俗成的脸谱,独出心裁地创造出面貌一新的角色勾脸。请看刘曾复的介绍:"《祥梅寺》黄巢。钱金福不用眉横一字、鼻生三孔、面带金钱的传统红色三块瓦,创出勾凝眉式新谱。"[1]"《五人义》颜佩韦。钱金福把传统元宝脸脑门填满水白色成为花三块瓦脸,后来为人仿效。"[2]"钱金福的鲁智深脸谱不勾舍利子(顶上红点),勾花眉、花鼻窝,与《五台山》杨延德脸谱不同。"[3]"《问樵闹府》煞神。钱金福陪谭鑫培演《闹府》煞神,改一般勾人面脑门谱式成为黑脸红鬓新谱。"[4]刘曾复先生的这些介绍让我们似乎触摸到民国时期京剧勾脸革新风尚的脉搏;领此风习之先者,舍钱金福其谁欤!即使到今天,钱金福脸谱仍然没有陈旧感,仍然是独特的、清新的。

钱金福的脸谱创新,有一点非常难能可贵,就是高度关注脸谱与角色的契合,高度关注脸谱的美观;丝毫不为后台约定俗成的老讲究、老说道所局限。像夏侯渊脸谱印堂到鼻梁的寿字是反义不寿,杨七郎脸谱额头虎字是说明七郎忠勇遇害等说法,钱金福根本就不在意。金福先生有言:"勾脸不是不讲情理,但讲得太深就没意思了。""夏侯渊脸勾出来不像大鬼,像大将这就是情理。杨延嗣脸勾出来不像大妖,像老令公的儿子就是情理。勾寿字、虎字是为了好看,是把脸纹花样勾得别致点,使这个脸谱更有神气。"[5]还有为大多净行伶人恪守的姚刚、薛刚、李刚脸谱"三刚不见红"(连嘴叉也不可以涂红)这一梨园行著名的讲究,钱金福也并不采纳:"不见红是不涂粉红脸蛋,脸上没有红点,但是嘴还要勾红的,有人勾黑或紫色嘴,

①刘曾复:《京剧脸谱梦华》,外文出版社,2005 年版,第 68 页。

②刘曾复:《京剧脸谱梦华》,外文出版社,2005 年版,第 69 页。

③刘曾复:《京剧脸谱梦华》,外文出版社,2005 年版,第 77 页。

④刘曾复:《京剧脸谱梦华》,外文出版社,2005 年版,第 81 页。

⑤刘曾复:《京剧脸谱梦华》,辜公亮文教基金会,1997 年版,第 40 页。

显得脏,不好看。"①

从刘曾复的介绍中可知,钱金福是追求脸谱美观的。例如谈到钱金福创新黄巢脸谱:"勾一字眉、鼻生三孔、面带金钱是小说上的说法,表示黄巢面貌丑陋。钱金福认为这种勾法一不美观,二太露骨。他改勾两眉尖一上一下的凝眉、眼尾裂开的破眼、山字形尖鼻窝。"像《问樵闹府》煞神这样的脸谱,以极美的图案描绘狰厉面貌,这是钱氏脸谱的一大特点。丑恶的面部形象掩于华彩精美图饰,竟成为伶人和脸谱爱好者的"宠物"。钱金福正是这样一位化狰狞为可爱的"变脸"大家。不止如此,从刘曾复的介绍里可以看出,钱金福脸谱的创新是在意人物评价的,在注重凶恶角色不丑陋的同时,也注重正面角色不凶恶,如鲁智深、颜佩韦。可见避免脸谱凶恶、丑陋是钱金福创新脸谱所坚守的规矩。其实质深符中国传统戏曲美学原则。勾脸凶恶与否一定和脸谱神态有关。钱金福的创新脸谱,美观与神态融为一体:美观形于外,神态实于内。这就不能不论及钱金福创新脸谱的表情刻画。

二、钱金福脸谱的表情性

人物的善恶可以观之以神态、表情,而表情却不仅仅表现善恶。比如喜怒哀乐惊怕愁这种种表情并不专为恶人或专为善人所有。钱金福的脸谱艺术创造更重要的是对角色表情的刻画。在刘曾复对钱金福脸谱的介绍中,多帧讲到角色的神态、气质。如:《宁武关》李虎脸谱"显得神色阴森、貌相凶猛",张飞脸谱"像瞪目神气",杨林脸谱"显得鹰鼻鹞眼,但又很老",颜佩韦脸谱"便于显示脸上的忧愤神情"。②下面,透过以上勾脸的舞台效果,进一步发掘钱金福脸谱表情性的创作原理。

刘曾复先生介绍,钱金福直眉直眼窝的三块瓦脸谱是其勾脸的基础,而直眼窝三块瓦脸谱又分尖、圆两种不同形式。③这里,不同其实就是表情之异。尖眼窝的眼角与眉头尖角均稍稍上挑,相应地,两个鼻窝头相向内抠;圆眼窝的眼角呈圆形,眉窝尖依眼窝圆头顺势下垂,鼻窝头也不内抠。对此介绍,我初不以为意。但在我试着按照尖眼三块瓦那样耸起眼角眉头的同时,两个鼻翅便有紧皱感。我这才恍然而悟:此武人示威状也。饰演托塔天王一类角色,必时时做出威勇表情,久之,眉眼鼻之动便累积加深"力的和谐"印象。这印象所生成的肌肉记忆就下意识地指导了脸谱勾画的调整与变化。这应该是脸谱创新的一个途径。与此相对

①刘曾复:《京剧脸谱图说》,北京燕山出版社,1990年版,第8页。

②刘曾复:《京剧脸谱大观》,辜公亮文教基金会,1997年版,第35、36、38、39页。

③刘曾复:《京剧脸谱大观》,辜公亮文教基金会,1997年版,第35页。

应,马谡脸谱因五官没有任何一处用力,直眉窝、圆眼窝、直鼻窝呈现的是松弛的自然状态。马谡与天王脸谱表情的区别,说明钱金福设计这两个脸谱时是依据两人职业和性格的:托塔天王是威严的天兵统帅,马谡是儒雅的文职挂帅。从天王脸谱的创新可知,钱金福是在力求简明中进行了微妙的表情刻画的,唯其简明才更能显见人物神态。从钱氏手绘鲍自安脸谱与舞台鲍自安脸谱的比较,也能看出钱金福对老三块瓦谱式的创新:鲍自安舞台脸谱眼角改手绘的略挑为大挑,凸显了老年尚武之人的倔强神态,又把手绘鲍自安眼窝下沿的方圆形改造成圆形,以状老年人松弛下垂的眼袋。由此可见,钱金福对脸谱的继承与创新并不截然分开,当继承时有所用心、有所揣摩,并有所改造,创新就在其中了。

钱金福还有一种大尖眼窝的脸谱格外生动,比如《宁武关》李过(李虎)脸谱。这个脸谱深富表情,并引起表情理解的异见。幸运的是,净行大家郝寿臣先生对此异见发表过精彩的辨析。这一辨析一方面说明郝寿臣对脸谱神态的重视与揣摩,另一方面确凿无惑地旁证了钱金福脸谱是具有表情性的。请看寿臣先生的辨析:"有人谈到钱金福先生勾的《拜恳》的李虎脸谱也是个低落眼梢和哭眼窝的样子,和项羽脸谱的眼窝非常类似。这样说来,就不能够把项羽脸谱说成是仅有的哭像了。我愿意指出,李虎的脸谱勾的眼角比项羽脸谱的眼角更高耸。项羽勾的是'哭鼻窝'。李虎是很窄小的'立鼻窝'。如果结合表演去体会,李虎的脸谱是张口皱眉的怕像和眼梢低垂的悲像。"①

而笔者也被钱金福的一帧剧影强烈震撼。此即钱氏与余叔岩合演的《定军山》,钱金福饰夏侯渊。每次观此剧影,夏侯渊那一副大惊失色的神态迎面扑来,不禁击节叹赏。曾复先生已道及钱氏此谱演化来由,创新性堪称典范。笔者在此试析其表情性。钱金福夏侯渊脸谱采十字门谱式,额瓦的缩窄为眼窝、眉窝的动态化腾出了地方。这个脸谱里,夏侯渊眼角连同眉头部位肌肉大限度往上提吊,眼部呈一角在上、两角在下的大三角形,这正是人在极度惊恐时的眼神。而低垂的眼梢由于眼睛极度向上提吊而被撑裂。两腮卷纹是吓得张大嘴形成的肌肉变化。倒是一双花眉窝由额部两侧垂下,初颇不解。久而试做惊吓状体验之:则高吊眼,大张嘴之际,眼梢之裂、腮部卷曲一一再现矣;同时两眉头往上直通额部有拉紧感,正是这拉紧感为夏侯渊脸谱的眉窝确定了位置。这种得于舞台表情体验的大惊失色就比生活观察来得更生动,更传神,甚至令人似乎能听到夏侯渊眼见黄忠大刀挥向脖颈时发出"啊"的一声惊叫。

①北京市戏曲学校主编,吴晓铃纂辑:《郝寿臣脸谱集·脸谱说明及谱法》,中国戏剧出版社,1962年版,第127页。

当然,《刺虎》李过脸谱直通额顶的大尖眼窝和高眉窝与夏侯渊脸谱异曲同工,同样得自舞台表情体验。

疑问随之而来:难道刹那间的神态定格,可以作为角色在一出戏中的恒常表情吗? 与此相同,《宁武关》《刺虎》中李过勾脸的愁怕相,《黄一刀》里姚刚的大怒相,《别姬》项羽的大哭相等均是剧情发展到某一时刻才有的情绪反应,这些角色刚出台不该如此呀! 在此做三点释疑。第一,中国戏曲特点之一就是"戏",戏即非真。不说所列不合理的勾脸,即使勾得合理的脸谱,可以不卸妆去菜市场买菜吗? 事实上京剧里专诸、姜维、曹操等许多脸谱就并无极端表情,而是或忠,或勇,或奸的性格神态。但它们也仍然是间离效果下的合理。第二,这些极端表情的脸谱伴随角色表演始终,可以预言和暗示人物的遭遇和结局,制造戏剧悬念。第三,伶人以瞬间极端表情勾脸是渲染舞台气氛的大写意。不拘细谨的不合理并不产生破坏观剧的作用,因为剧情演绎过程里观众并不细辨脸谱。倒是关键时刻来临,伶人为此时刻设计的勾脸神情即会随表演高潮产生格外强烈、格外震撼的效果。

当然,上列只是个别脸谱,不是所有脸谱都适合勾画极端表情的,比如张飞脸谱。京剧舞台上,张飞脸谱是爽朗大笑神态。但张飞性格暴躁,不宜勾单一、纯粹的笑脸。饰演张飞的艺人尝试勾画亦笑亦怒的脸谱。远有郝寿臣于眉头部位夸大一对鼓形纹,可随眉弓肌肉运动上下移位,助增怒容表演;近有吴钰璋将立柱十字勾在眉弓,眉头暴缩暴张之际,沉眉怒目之状立见。对比之下,钱金福张飞脸谱却不笑反怒。几乎所有扮演张飞的艺人,勾脸都画窄眼角笑眼窝;独钱金福勾无眼角的圆头眼窝。圆头眼窝是瞪眼的样子。钱金福和杨小楼留有《长坂坡》剧影,钱金福张飞勾脸显然是生气状。这是符合当阳桥张飞与赵云交接的特定情境的。但这个脸谱不是如此简单:眼窝弯曲,眼梢下垂,显然也是为笑容设计的。那么这无眼角大圆头能变成窄眼角吗? 钱金福脸谱好像有什么秘笈。最终,笔者找到这个秘笈——和郝寿臣运动鼓形纹、吴钰璋运动十字纹一样,闭眼接瞪眼。郝寿臣、吴钰璋的张飞脸谱,在闭眼时,鼓形纹、十字纹下沉,显现怒容;瞪眼时,鼓形纹、十字纹上扬,复现笑容。钱金福的张飞脸谱,瞪眼时,无眼角的大圆头呈怒容;闭眼时,大圆头消失,变为窄眼角、笑眼窝。为验证这一秘笈,笔者将拇指、食指分放圆头上下沿位置(即扮演者上下眼眶),只要紧闭眼,两个指头就会碰到一起。闭眼接瞪眼或瞪眼接闭眼是花脸演员经常运用的表演方式,可知钱金福脸谱的秘笈就是"能动地显示表情"。秘笈就藏在最一般的表演方法中。

三、钱金福脸谱的写意性

前述钱金福脸谱的表情性若做结语,尚言未尽义,还有精华须进一步解析,此即写意性。脸谱的写意并非国画中大写意、小写意、兼工带写等笔法,而是变形夸张的意象创造。脸谱写意有两个含义。其审美含义是遗貌取神:脸谱的意象创造不给角色画肖像,不解决角色长什么样的问题,而是专一勾画人物的情绪、神态、表情。关于此,另文再论。这里所说钱金福脸谱的写意是指其方法含义,可分为两个层次。

1. 钱金福脸谱写意方法一:变隐形为显形

上文列举的脸谱具有特殊性。钱金福脸谱的表情设计和神态刻画是普遍的。如天王之威严,典韦之刚悍,七郎之倔强,许褚之莽勇,韩昌之凶顽,李刚之怒容,周仓之憨态……这些脸谱是将得自生活观察的经验运用于脸谱的创造,出之以粉墨青红、变形夸张。这类脸谱是钱金福脸谱写意性的第一种形式。这种写意的艺术手段是变隐形为显形。即把生活中不易察觉的细微表情放大、夸张,使之显明。

2. 钱金福脸谱写意方法二:变无形为有形

变无形为有形是郝寿臣讲述屠岸贾脸谱时首提的。即脸谱中一些图形、纹样是生活中见不到的,它们来自伶人表演时的表情体验。在反复扮演同一角色、重复同一表情时,面部相应部位的肌肉、筋络、神经就产生了力的记忆。这记忆的潜意识心有灵犀地指点了伶人勾脸的意象创造。伶人依据这些力的记忆把面部本不存在的图形、纹样组织到脸谱里。这违反生活真实的图纹,却更深刻、更生动地取得了艺术真实。钱金福所绘李虎和夏侯渊脸谱的高眉窝、李虎脸谱的大尖眼窝就是变无形为有形的典范,前文已详解。尽管钱金福有诸多经典创造却未留一言,我们借助郝寿臣的指点,仍能在钱氏脸谱探秘中柳暗花明。

可以说,钱氏脸谱的写意方法所要达到的效果是遗貌取神,而为呈现这一效果,他出神入化地采用了遗形取魂的精妙手段。变无形为有形是遗形取魂的表演体验,是高于生活观察的更高层次的审美体验。遗形取魂除描绘生活可见的表情,还把看不见的动感"还魂"于面部,力透肌理,勾画入微,由此命名神态艺术,不为过也。一言不发的金福先生究竟经历过怎样的创造喜悦,可以想见。

钱金福先生的藏宝图还在,就看我们能不能按图寻宝了。刘曾复先生所说"至今不懂"很像是寻宝的悬念;他山之石,可以攻玉,郝寿臣先生对诸多脸谱的解读为我们提供了寻宝门径。我的探秘还将继续。

<div align="right">2018 年 7 月</div>

钱金福脸谱舞台样式

1.《安天会》之李天王

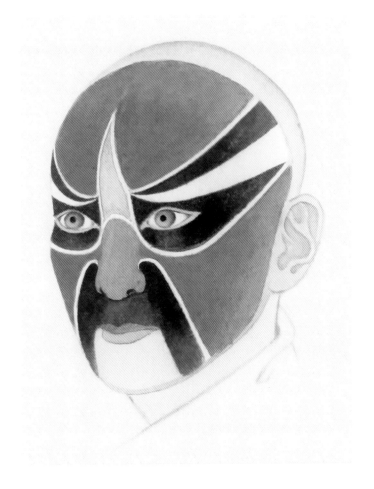

　　钱金福的脸谱遵循钱宝峰的脸谱章法。其脸谱的章法、笔法以直眉、直眼三块瓦作为基础……直眼有圆、尖两种,圆眼的大眼角是圆的,以显文静;尖眼的大眼角是尖的以显勇武。鼻窝又与眼配合:勾圆眼时,鼻窝要较低,较直;勾尖眼时,鼻窝要较高,并向鼻翅里面抠着。

<div align="right">——刘曾复《京剧脸谱图说》第 6 页</div>

颊上史笔解读

　　李天王脸谱正是曾复先生所说"尖眼的大眼角是尖的以显勇武"的直眼三块瓦脸谱。也正是"勾尖眼时,鼻窝要较高,并向鼻翅里面抠着"。我按照这个脸谱眼的神气往上耸眼角,鼻子受到抻拉,鼻翅两边凹纹就相应有僵皱感,此即鼻窝头向鼻翅里面抠着的生理依据。这一脸谱虽然简单,但武人作威之态显明。

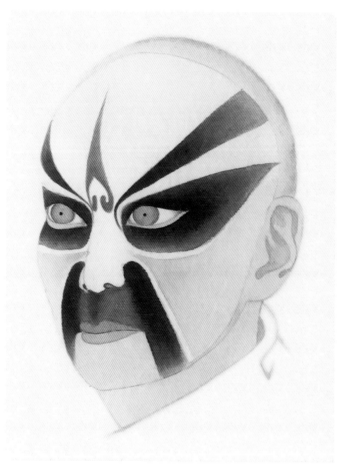

颊上史笔解读

钱金福的马谡留有剧照。这个脸谱正是曾复先生所说"圆眼的大眼角是圆的,以显文静"的圆眼三块瓦脸谱。这个脸谱的生理依据是状貌面部自然松弛,没有任何一处用力的平静之态。这也是为什么马谡脸谱"鼻窝要较低,较直"的缘由。马谡满腹经纶,以文职挂帅,正适用这样的脸谱。

3.《连环套》之关泰

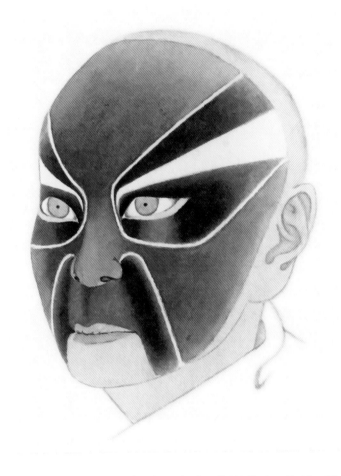

　　钱金福圆眼窝三块瓦脸谱显俊秀,白眉下缘高过耳半寸,鼻窝较直、较低。额间勾浅蓝三角即成《冀州城》姜叙,脑门勾太极图即成《铁笼山》姜维。

<div style="text-align: right">——刘曾复《京剧脸谱梦华》第 65 页</div>

颊上史笔解读

　　钱金福的关泰脸谱在谱式上和马谡脸谱一样,均属直眉直眼中的圆眼窝三块瓦脸。

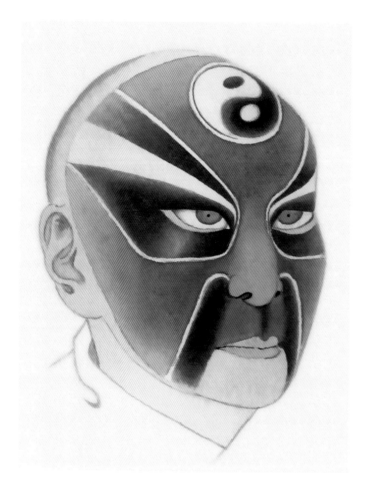

4.《铁笼山》之姜维

颊上史笔解读

 钱金福的姜维脸谱以及姜叙、关泰、马谡脸谱在谱式上同属直眉直眼中的圆眼三块瓦。与杨小楼的姜维脸谱不同,钱氏的姜维脸谱鼻窝守净角法式,勾不露唇黑鼻窝。钱金福的黄巢、宇文成都脸谱则勾露唇山字形鼻窝,杨小楼把这种鼻窝用于他的姜维脸谱。

 还要说的是,随着岁月变迁,净角扮演姜维已绝迹舞台。勾脸武生的姜维也只余杨小楼一个流派在传承,所以如今只盛行杨派的姜维脸谱。所不同的是,杨小楼、尚和玉那个时代的生、净艺人扮姜维勾脸,都把太极图放在脑门上,而后来演姜维的演员则时兴把太极图勾在印堂上。

5.《赵家楼》之王通

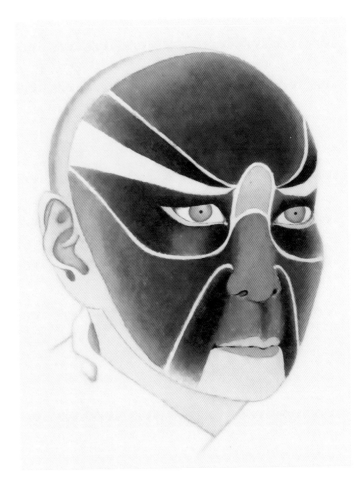

钱金福尖眼窝三块瓦脸谱显勇武,白眉下缘高过耳半寸,鼻窝较高,向鼻翅里抠。

<div align="right">——刘曾复《京剧脸谱梦华》第66页</div>

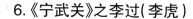

6.《宁武关》之李过（李虎）

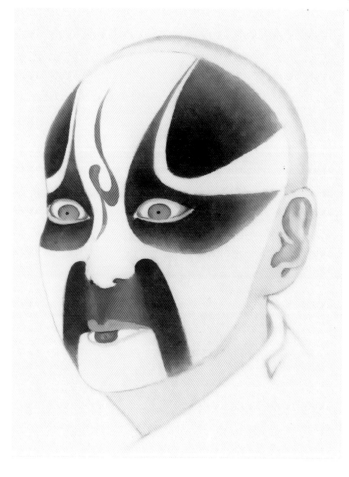

《宁武关》中李虎剽悍勇武，用白三块瓦脸，但勾眉尖上挑的大尖白眉、大粗黑眉、大眼角上挑的大尖眼。钱勾此脸时，白眉梢下缘与耳上缘平齐，大尖眼比直眼多向侧方岔开，鼻窝高直，显得神气凶猛。

——刘曾复《京剧脸谱图说》第6页

郝寿臣辨析

有人谈到钱金福先生勾的《拜恩》的李虎脸谱也是个低落眼梢和哭眼窝的样子，和项羽脸谱的眼窝非常类似。这样说来，就不能够把项羽脸谱说成是仅有的哭像了。我愿意指出，李虎的脸谱勾的眼角比项羽脸谱的眼角更高耸。项羽勾的是"哭鼻窝"，李虎是很窄小的"立鼻窝"。如果结合表演去体会，李虎的脸谱是张口皱眉的怕像和眼梢低垂的悲像。

——《郝寿臣脸谱集·脸谱说明及谱法》第127页

颊上史笔解读

前文曾说钱金福直眉直眼三块瓦中的尖眼窝脸谱，鼻窝两个圆头向鼻翅里抠着，是由于眼角上耸带动鼻翅肌肉的变化。而李过脸谱的大尖眼窝，眼角更是极度上挑，鼻翅却是立而不抠。为明究竟，我依照这个脸谱的神情试做猛然大惊表情。我品察到，人在惊恐时并非只耸眼角，而是整个头皮极力上抬。这样，鼻翅肌肉未受多大的牵拉，加之大张口进一步减缓的作用，所以鼻翅是陡立的。

7.《坛山谷》之夏侯霸

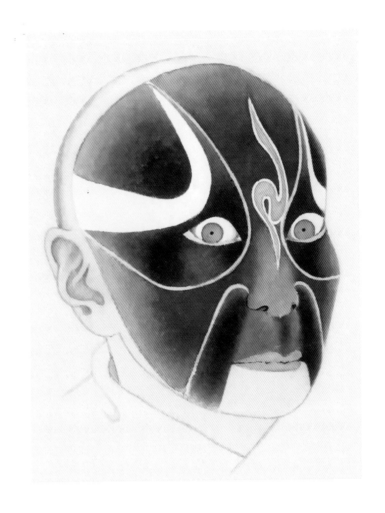

颊上史笔解读

　　钱金福的夏侯霸脸谱与《宁武关》李过脸谱谱式一样，只是肤色不同：李过为白，夏侯霸为紫。其实在杨小楼排《坛山谷》前，夏侯霸脸谱也是白三块瓦。笔者在著述《脸谱流变图说》的过程中，曾就同一角色脸谱但谱式、肤色不同问题多次向刘曾复先生请教。当我画到夏侯霸脸谱时，就被钱金福用紫三块瓦、侯喜瑞用白三块瓦所困惑。曾复先生是这样告诉我的："钱金福的夏侯霸脸谱过去也是白三块瓦，后来杨小楼排《坛山谷》，郝寿臣演邓艾，创勾出一个白三块瓦脸谱，为避免同一个戏里勾脸重复，钱金福的夏侯霸就改紫三块瓦了。"可见，过去老艺术家为了装扮上的不雷同，是颇能变通、灵活的。

8.《巴骆和》之鲍赐安

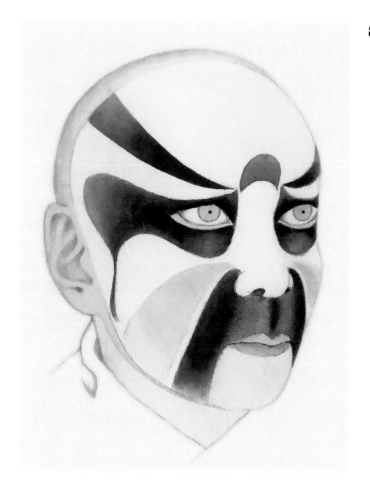

此谱是钱金福典型三块瓦老脸，眼窝勾出下眼泡，显出老态。钱金福演《闹昆阳》耿弇、《殷家堡》殷洪都用此谱。

<div align="right">——刘曾复《京剧脸谱梦华》第 33 页</div>

颊上史笔解读

乍看之下，钱氏这种老三块瓦脸谱的"下眼泡"与其典韦、韩昌脸谱眼窝下方圆头形状相像。其实典韦、韩昌脸谱眼窝圆头要比鲍赐安脸谱眼窝的"下眼泡"窄小很多，是重在连接眼窝下沿那条先横走，过颧部再下垂的弯月形白钩。这白钩内套勾灰纹或绿纹，意在描摹青筋暴起状。

9.《骆马湖》之李佩

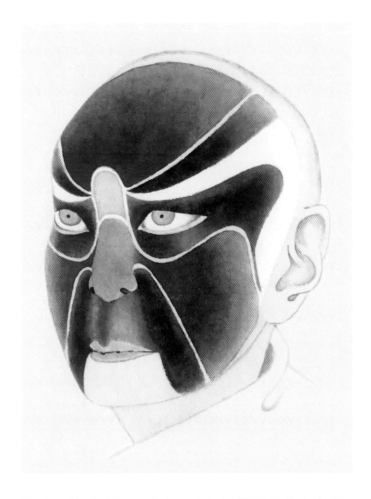

　　《骆马湖》中李佩是老人，用紫三块瓦老脸。勾黑直眉、眉梢下垂的白老眉，眼尾下垂的老眼。钱勾老眼时特别勾出下眼泡轮廓，看起来面容显老。

<div align="right">——刘曾复《京剧脸谱图说》第 6 页</div>

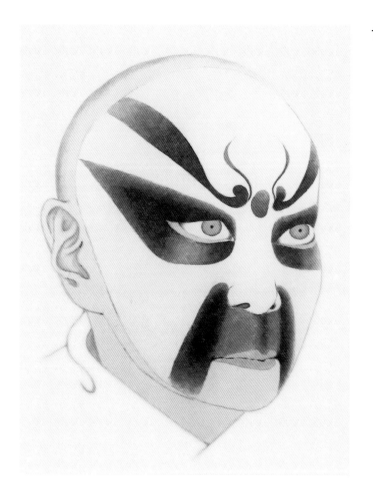

10.《五人义》之颜佩韦

颊上史笔解读

《五人义》是昆曲剧目，颜佩韦脸谱最初是白整脸。后来皮黄班也演昆剧《五人义》，颜佩韦脸谱仍然接近白整脸，这从晚清清宫戏画可证。笔者的《脸谱流变图说》第153页记录了这个脸谱。再后来，白整脸演变为白三块瓦，北方昆弋的颜佩韦脸谱正是如此。皮黄班将原本白整脸的颜佩韦脸谱变为元宝粉脸时间也很早。但自幼坐科四箴堂科班的钱金福有深厚的昆曲基础，他勾颜佩韦脸谱并不受皮黄班流行的元宝脸谱式影响，仍守昆曲白三块瓦谱式。在这个脸谱中，钱金福创勾出向上卷曲的眉头和皱眉纹，配以高直的鼻窝，刻画了义士颜佩韦忧愤、庄肃的神态。

11.《安天会》之杨戬

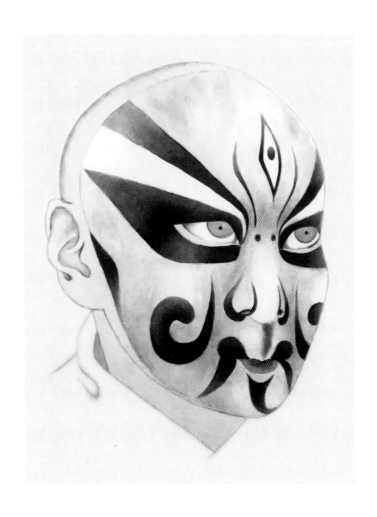

颊上史笔解读

　　这个杨戬脸谱是钱金福为舞台实用所勾,他还另有杨戬脸谱的绘画存世,是传统通大路的谱式。两相比较可领略钱金福勾脸的创新手法:绘画资料画的是带卷须的黑鼻窝,而舞台所用去掉了黑鼻窝,另在双颊勾大卷纹,清爽、干练、醒目。钱金福的脸谱创新看似随心所欲,信笔勾来,实则有对角色精神气质和舞台美术的综合考量。

12.《祥梅寺》之黄巢

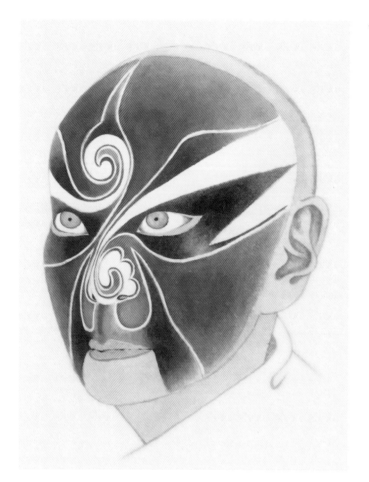

钱金福不用眉横一字、鼻生三孔、面带金钱的传统红色三块瓦，创勾出凝眉式新谱。台下认为比传统脸好看。

<div align="right">——刘曾复《京剧脸谱梦华》第 68 页</div>

颊上史笔解读

观杨小楼的姜维脸谱，山字形鼻窝两边的法令纹又粗又长，今日脸谱爱好者或认为不美观。然此两道法令纹实出于人物神态之设计：法令纹呈深沟状，则绷脸发威之像活现。曾复先生云，杨小楼勾脸多学钱金福。然姜维脸谱，小楼未承钱氏净角满黑鼻窝勾法，另创武生勾脸，只是山字形鼻窝实学钱金福的黄巢、宇文成都脸谱。

13.《战宛城》之典韦

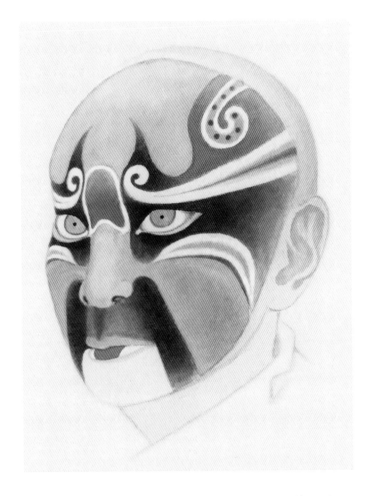

　　钱金福的典韦脸谱笔法有不少讲究。例如眼泡部黑眼窝要宽,眼梢下方要窄,颧部往后又加宽,鼻窝要直、要高些,眉间小白钩要与印堂红点上端平齐。钱金福的典韦脸谱美观、出名。

<div align="right">——刘曾复《京剧脸谱梦华》第60页</div>

颊上史笔解读

　　观钱金福典韦脸谱,眼角、眉尖高耸,鼻窝陡竖,颧部之上青筋暴起。凛凛然刚猛、威肃之神情活现。吾谓唯脸谱写意艺术方可达此妙境。

14.《当锏卖马》之单雄信

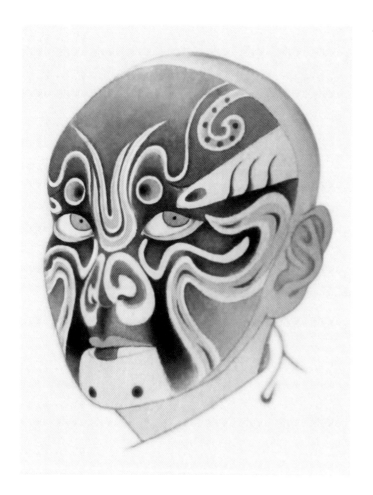

　　钱金福的单雄信脸谱笔法,除眼上圆点、红眉中钩形要找好地方外,要点是脸蛋儿上套粉红、压黑纹的宽白边横走的下一段要靠下,在颧骨处往上兜,一方面给眼下边所套的白钩定好位置,另方面可使脸蛋儿上的蓝色面积小显得秀逸。此脸威武雄壮。

<div align="right">

——刘曾复《京剧脸谱梦华》第42页

</div>

颊上史笔解读

　　曾复先生关于钱金福的单雄信脸谱脸上勾宽白边,挤小两颊蓝色,显得秀逸的说法与郝寿臣之论相合。郝寿臣在谈到他的单雄信脸谱笔法时说:"只有把这个脸谱的白纹勾的宽绰……才能把眼部表情和嘴的表情透露出去。否则黑蓝模糊一片,不但令人难以表演,而且变成一个死板板的面具。"(《郝寿臣脸谱集·脸谱说明及谱法》第89页)观金少山、侯喜瑞的单雄信脸谱也是同样处理。另,钱、郝、金、侯之单雄信脸谱皆以粗纹状其豪放,脸谱图式各异,而画理则一。

15.《恶虎村》之武天虬

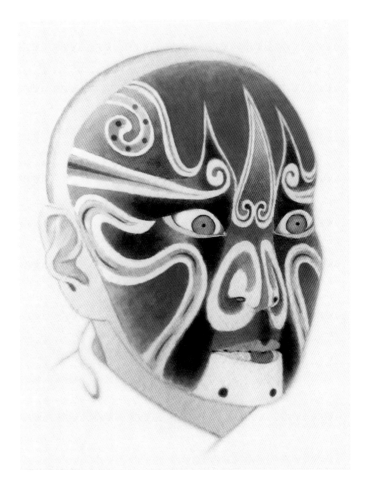

　　钱金福当年演过武天虬。那时演濮天雕的是黄润甫,武生是杨小楼。后来由钱演濮天雕,武天虬由许德义或范宝亭演。

<div align="right">——刘曾复《京剧脸谱梦华》第 63 页</div>

16.《英雄会》之窦尔墩

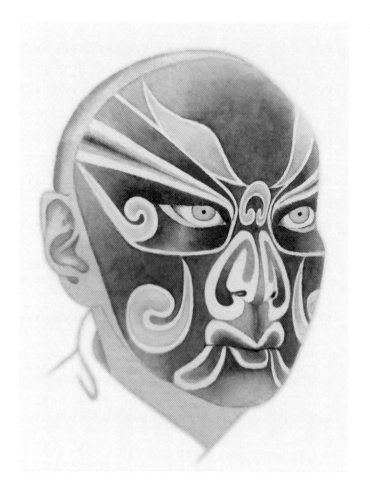

　　钱金福的窦尔墩脸谱,青年与老年不同。《英雄会》脸,印堂勾圆钩,勾鼻翅,两颊大黄钩界出鼻窝位置但不填黑鼻窝,光嘴勾菱角嘴。《连环套》脸,印堂长尖,勾长鼻翅、黑鼻窝,戴红扎,下嘴唇涂红。钱金福窦尔墩勾圆眼窝,与黄润甫同;侯喜瑞勾直眼窝,均显善良。

<div align="right">——刘曾复《京剧脸谱梦华》第 78 页</div>

17.《群英会》之黄盖

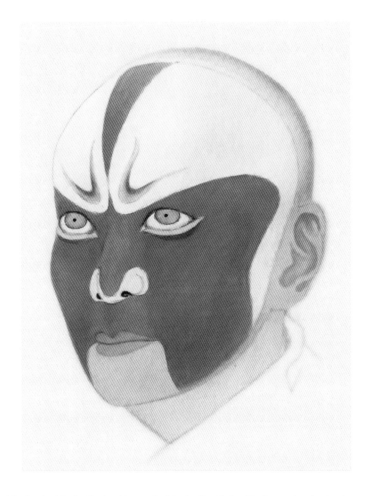

　　钱金福的黄盖脸谱白老眉在直眉尖处起笔，白眉头处不勾圆点，勾小尖灰眉。此谱神情沉雄。《麒麟阁》杨林，钱金福也用此型老脸，但用粉红色。

<div align="right">——刘曾复《京剧脸谱梦华》第 30 页</div>

颊上史笔解读

　　黄盖脸谱这种谱式被称为六分脸，因主色占面部十分之六而得名；也有称之为整脸老脸的，重在表示其与整脸谱式的所属关系。六分脸奇特处在于，大块白眉连同白鬓发覆盖于额部，可以看作年长之人雪白眉毛与发白额部混成一片的样子。而眉头处的圆形或钩形灰纹并非描画角色眉毛形状，而是状貌老年人视力不好，用力眯缝眼看东西而形成的皱眉纹。

18.《战宛城》之许褚

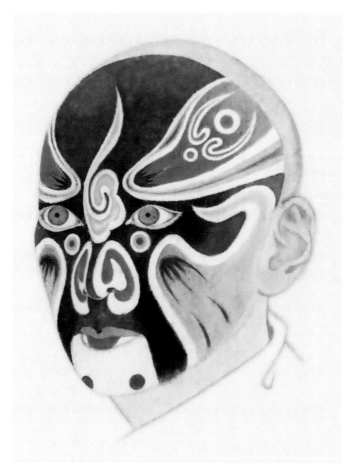

钱金福《战宛城》典韦脸谱好,他的许褚脸谱也很好。虽然是一个黑色花三块瓦脸,但是看起来漂亮美观,很有气魄,合乎许褚的大将身份。许褚脸眉眼鼻窝额纹的角度、弯曲,下笔均很讲究,要仔细体会。

——刘曾复《京剧脸谱梦华》第 75 页

颊上史笔解读

钱金福的许褚脸谱眼窝的眼角上耸,眉窝头与颧骨处亦向上翘起。画活武人面部威猛之状。我试按这个脸谱的神态将眼角、眉头抬起,就会感觉眉头与颧部肌肉僵皱。所以这个脸谱随红眉窝勾的灰立纹,随颧部上弯勾的黑蝠纹,皆为加重这一威猛气质的神来之笔。

19.《战太平》之陈友杰

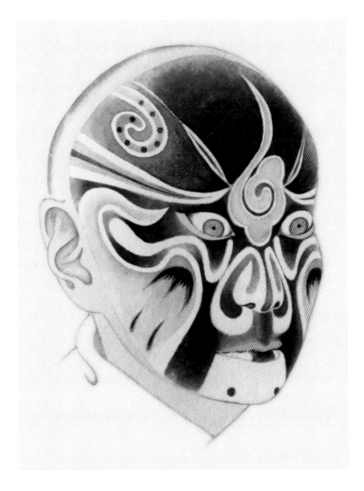

　　陈友杰是保陈友谅的勇将,跟许褚是保曹操的勇将的情况相似,钱金福勾陈友杰脸谱时就借用许褚脸;但在眼下方加白钩显得暴躁些。这种借用,改动效果甚佳。

<div align="right">——刘曾复《京剧脸谱梦华》第76页</div>

颊上史笔解读

　　京剧中净角勾脸多人同谱现象贯穿整个脸谱演变过程。明清时戏曲脸谱还处于整脸谱式之际,以及晚清皮黄脸谱演变为花脸、三块瓦谱式时,均有多人一谱的情况,京剧成熟、繁盛后更是如此。多人一谱一般发生于配角,勾脸不求突出个性。钱金福偏能在类型化中求变化,做到同中有异,同中有别。

20.《金沙滩》之杨延嗣

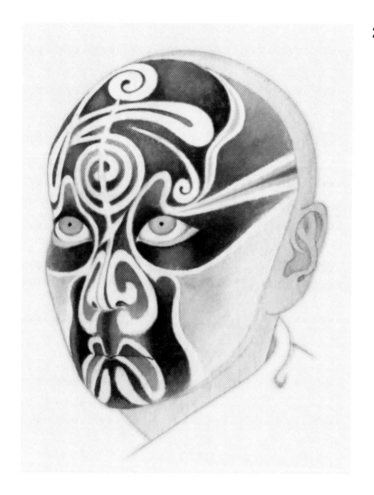

　　杨小楼的杨延嗣脸谱学钱金福勾法,特点是两颊不勾虎纹,涂粉红脸蛋儿,跟杨家兄弟面貌协调般配。许德义、范宝亭的一笔虎杨延嗣脸也都不很碎,但很美观。

<div align="right">

——刘曾复《京剧脸谱梦华》第 53 页

</div>

颊上史笔解读

　　钱金福的杨七郎脸谱独树一帜,不仅脸颊不勾碎纹显得年轻,而且深富性格特点。其眼窝并非项羽脸谱的下凹倭口眼,而是耸起眼角的直眼窝,加之鼻窝画成耸鼻翅,扳嘴角的样子,倔强发威之相非常传神。

21.《取洛阳》之马武

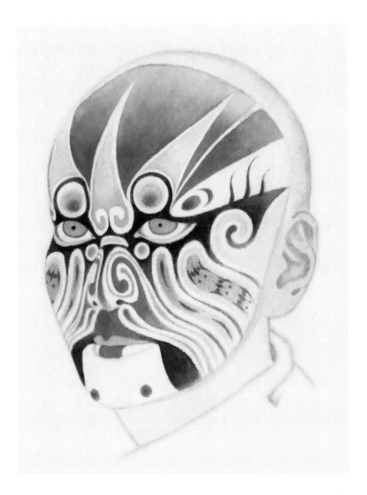

　　钱金福的马武脸谱,眉头不勾钩形,勾圆点,圆点上方勾长的黄尖,与额间黄尖三尖陡立。武旦阎兰秋(九阵风)说这是"三山半落青天外——三山相照"。钱金福说:马武脸谱整齐不乱,长鼻窝不好下笔,不好勾。

<div align="right">——刘曾复《京剧脸谱梦华》第 79 页</div>

颊上史笔解读

　　如果把钱金福、金少山、郝寿臣、侯喜瑞的马武脸谱放在一起比较,图式很不一样,甚至肤色都不尽相同。同样,这四位艺术家的单雄信脸谱图式、肤色也不同。然而他们共同遵守一个规律:"把这个(单雄信)脸谱和马武脸谱放在一起对比一下就可以看出马武脸谱勾出的笔道全是细线细笔,这个(单雄信)脸谱和他相反,全是粗纹粗笔,风格截然不同……老先生们说:马武是有才学的精细人物,所以宜于勾细纹。单雄信是个勇猛粗犷的人物,所以要勾磅礴豪放姿态的宽纹。演员要在发挥笔趣上见出人物性格。"(《郝寿臣脸谱集》第 93 页)钱、金、郝、侯在马武和单雄信勾脸上就同守这样的原则。

22.《打渔杀家》之倪荣

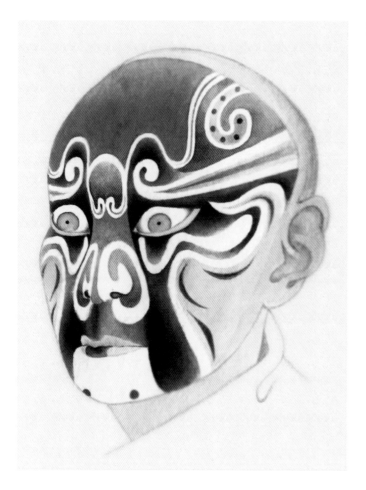

颊上史笔解读

刘曾复先生曾用圆珠笔为笔者草勾钱金福《艳阳楼》青面虎、《打渔杀家》倪荣、《恶虎村》武天虬三个绿色脸谱,以示它们的类属和异同。这是钱金福舞台脸谱的横向比较。除钱氏舞台倪荣脸谱之外,还有绘画倪荣脸谱。两相纵向比较,有助于我们理解钱金福的脸谱创作意图和创新手法。

23.《庆阳图》之李刚

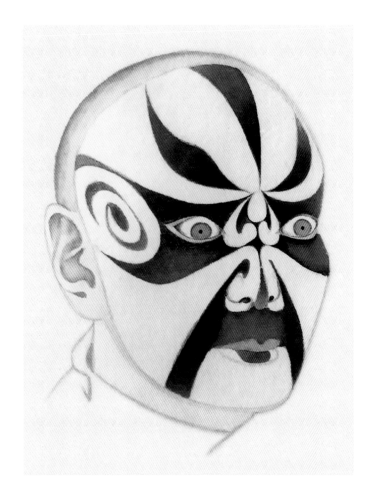

《庆阳图》是后周戏。此戏李刚与《恶虎庄》(《黄一刀》)铫刚、《闹花灯》薛刚，三人都是性情刚烈，都勾黑色花三块瓦脸，脸上不勾红点，不涂粉红脸蛋儿，一般称作"三刚不见红"。钱金福说，这三个脸，嘴还是勾红的；紫或黑嘴显脏不好看。

<div align="right">——刘曾复《京剧脸谱梦华》第 74 页</div>

颊上史笔解读

钱金福的李刚和李逵脸谱除眼窝外都相同。刘曾复说：《清风寨》李逵"显得有心眼"。而《庆阳图》李刚则是怒火满腔。这样，李逵和李刚脸谱在眼窝造型上就有了区别。李刚与《黄一刀》铫刚都用了大怒表情的脸谱，都在眼窝梢留出一个圆形空白，又在空白处勾黑色纹理。郝寿臣在介绍铫刚脸谱谱法时讲过，这是大怒时咬紧牙关，致使太阳穴塌陷进一块的形象。

24.《长坂坡》之张飞

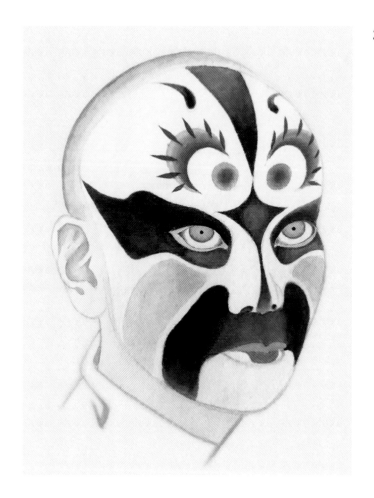

钱金福张飞脸谱,眼窝头端较大,显环眼神气。这种眼窝直行,眉骨和颧骨部位上下两弯遥相对应。粉红脸蛋用手指蘸干红粉揉抹。这种张飞脸谱猛智庄重。

——刘曾复《京剧脸谱梦华》第 45 页

颊上史笔解读

钱金福的张飞脸谱不勾细眼角,而勾大圆头,瞪眼神态显明。这个脸谱妙在可以随眼部动作发生变化。眼部无动作,大圆头眼窝就是瞪眼生气的样子;眯紧眼角,大圆头就挤在一起而消失,呈现出细眼角的喜笑模样。我试过把食指和拇指分放眼眶上下(相当于脸谱眼窝上下沿)处,我一挤眼睛,食指、拇指就碰在一起了。另,学钱金福十字门脸谱,通天纹在额顶一定放宽画。

25.《定军山》之夏侯渊

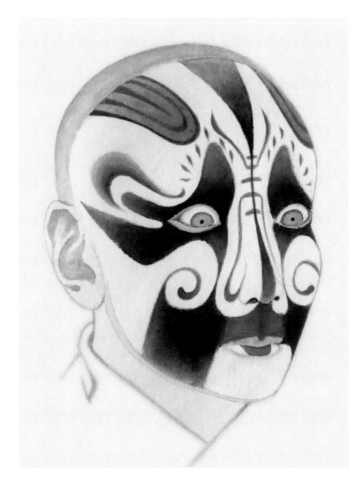

　　谭鑫培演《定军山》……钱金福被派演夏侯渊。钱觉得勾破脸有损大将威风，就把先縠脸加以改动，成为一个黑白花三块瓦脸新夏侯渊谱式，效果极佳，极受赞许。后人多有仿效者，包括侯喜瑞。

<div align="right">——刘曾复《京剧脸谱梦华》第 73 页</div>

颊上史笔解读

　　从清宫戏画可知，夏侯渊脸谱早有黑碎脸与黑歪脸，后来者扮夏侯渊勾脸大体不离这两式。诚如曾复先生言："夏侯渊脸谱是钱金福的著名创新谱式。"钱金福用十字门谱式为夏侯渊脸谱的眉、眼部位腾出了地方，得以刻画大惊失色的表情。人猛然受惊吓，整个头皮极力上抬，使得眉毛、眼角被向上牵拉，眼梢亦有撑裂感。正是得干这样的表情体验，钱金福创造了一个十分生动的惊恐表情的夏侯渊脸谱。

26.《摘缨会》之先蔑

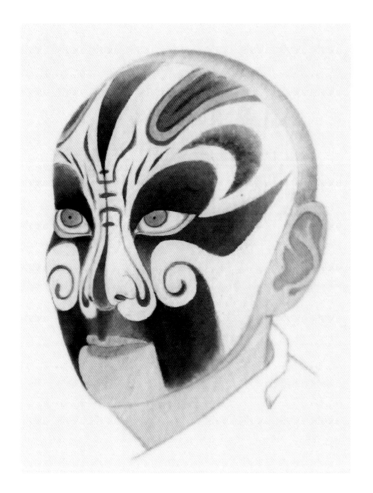

　　此谱原为《荥阳关》先縠脸。《摘缨会》先蔑本用红三块瓦脸。由于《荥阳关》很不常演,有人包括钱金福就把先縠脸用于先蔑,台下看着很合适。因此演《摘缨会》能见到红、黑两种先蔑脸。

<div align="right">——刘曾复《京剧脸谱梦华》第 72 页</div>

颊上史笔解读

　　我所画的先蔑脸谱眼窝是按钱金福的夏侯渊剧照中的勾脸。因为钱金福在《国剧画报》上发表的夏侯渊脸谱绘画作品,眼窝形态与剧照差异较大,所以我画夏侯渊脸谱不以绘画作品为本,而是临摹剧照。同样,画先蔑脸谱也按夏侯渊剧照中的眼窝,更能体现钱金福勾脸原貌。

27.《清风寨》之李逵

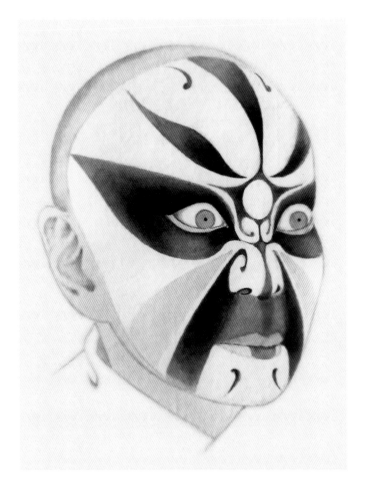

　　钱金福这种脸谱宗法钱宝峰,钱金福说:"《清风寨》用此谱合适,《丁甲山》用黑脑门、紫眉谱好些。《清风寨》的李逵显得有心眼,《丁甲山》的李逵则做事粗鲁些。"

<div align="right">——刘曾复《京剧脸谱梦华》第36页</div>

颊上史笔解读

　　曾复先生之言,看得出钱金福勾李逵脸谱是有《清风寨》和《丁甲山》剧情区别的。李逵在这两出戏中行为不同,勾脸也就为表现"有心眼"和"粗鲁些"的区别而有所不同。

　　当然,在后来脸谱谱式归类中,十字门成为将帅智猛人物的专有谱式;李逵脸谱就都用"黑脑门、紫眉谱"了。因此钱氏十字门李逵脸谱并未流传下来。

28.《铁笼山》之司马师

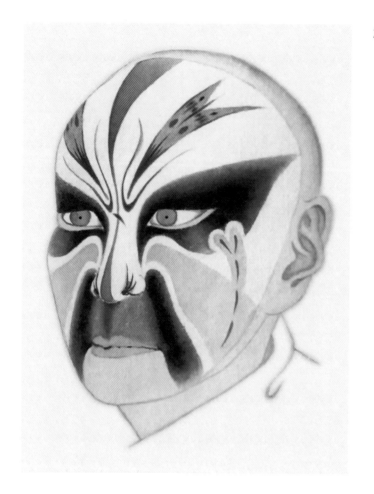

　　司马师脸不好勾,钱金福勾细尖眉,显得很干净。这个脸的眉、眼、鼻窝地方要合适,下笔不合适就不好看。司马师脸不勾肉瘤就是《搜孤救孤》的屠岸贾。

<div align="right">——刘曾复《京剧脸谱梦华》第71页</div>

颊上史笔解读

　　京剧脸谱凡勾红立柱纹十字门者,均属位高权重、狠毒暴戾的角色。观钱金福司马师脸谱,眉形三个尖,正是心怀叵测的外化。鼻窝竖而微微内凹,是扳起嘴角的发狠之态。左目脓血纹,初不解为何不是垂直而下,而是呈弧线弯向下巴处。我试了几次把水滴在自己眼梢,每次水淌下均达嘴角。盖因颧骨下的面颊向嘴角有一个悬空斜面,眼梢处任何液体必走弧线到嘴角。心下深服金福先生勾脸真讲究,亦敬曾复先生摹画精微。

29.《单刀会》之周仓

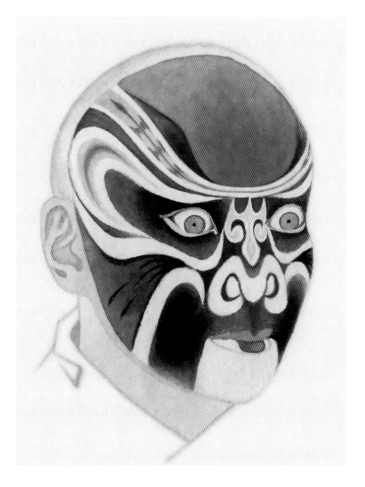

　　钱金福的周仓也是得到众人公允的好脸谱。周仓脸谱的脑门在《单刀会》戏中用淡青色,在《青石山》戏中用金色,改成红色就成了《钟馗嫁妹》的钟馗了。……钱金福的周仓脸谱的笔法讲究,眉、眼窝、鼻窝的拐弯都有定法,并有好的配合。

<div align="right">——刘曾复《京剧脸谱大观》第 38 页</div>

30.《钟馗嫁妹》之钟馗

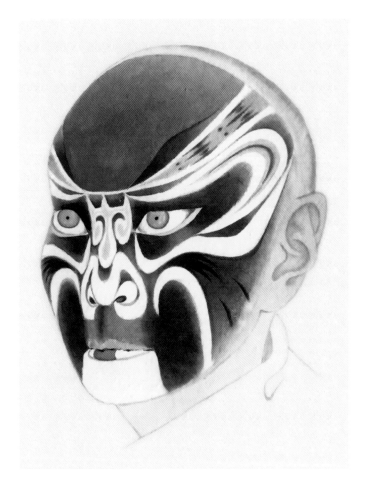

　　此脸钱金福也用于《乌盆记》的钟馗,脑门贴金即成《青石山》周仓。侯喜瑞说钱先生的典韦和周仓脸谱特别好。钟馗脸眉子、眼窝、鼻窝的形状、位置、笔法都很讲究,不可随便草率下笔。

<div align="right">——刘曾复《京剧脸谱梦华》第 80 页</div>

颊上史笔解读

　　钟馗、周仓这类判脸出现甚早,早在明代就已为数不少,并自成谱式了。现在京、昆钟馗、周仓脸谱覆满前额的半圆图案是从明代同类脸谱额顶的小半圆图案发展而来的。京剧判脸传承于京城早期昆弋。这一点只要把范宝亭、刘奎官等钟馗、周仓脸谱同北方昆弋侯益隆、侯玉山同名脸谱相比较就没有疑问了。他们的钟馗脸谱共同处是红脑门儿低低压在眼上部,颊部脸纹高高顶在眼下部,是紧皱眉眼高翘嘴的表情。钱金福钟馗脸谱的嘴窝、脸纹与此相同,红脑门儿则离开眼的上部,勾绘眼角上抬的白纹,呈现的是一副高翘嘴角大睁眼的威猛、天真之相。

31.《八大锤》之金兀术

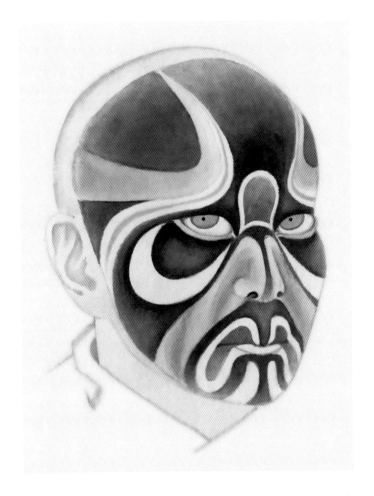

　　金兀术脸谱贴金显示其神勇。钱金福的兀术脸谱,眉的格式实际上与李过谱的笔法相似,鼻窝、眼窝、嘴岔都下垂,不岔开。

<div align="right">——刘曾复《京剧脸谱梦华》第82页</div>

颊上史笔解读

　　钱金福金兀术脸谱是一个黑心鹰眼、扣紧嘴角、耷拉脸子的形象。所以曾复先生强调这个脸谱的纹路多下垂。黄润甫和钱金福在净行中的应工不同,勾脸的传承与风格各异,但刻画角色的神情却是一致的。郝寿臣谈过观看黄润甫饰演金兀术形象的感受:"……低沉着眼梢有凛不可犯、挡我者死的神气。"将此语转用于钱金福的金兀术脸谱完全适用,那一副耷拉脸子的形象果然充溢着"凛不可犯"的神态。

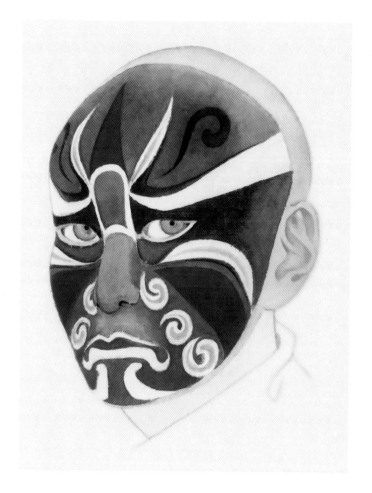

32.《雁门关》之韩昌(《贾家楼》之来护)

　　传统来护脸谱有黑碎脸、黑揉脸两种勾法,钱采用揉脸,但改一般用指揉,点眉眼、脸纹的办法,用笔勾画眉眼、元宝嘴,成为一种花三块瓦揉脸。此种揉脸勾鼻窝,戴黑扎髯即成《霸王别姬》彭越;彭越脸改填红色脸膛即成《甘宁百骑劫魏营》凌统;填紫则为《趴腊庙》费德恭;填蓝则为《霸王庄》黄隆基。

<div align="right">——刘曾复《京剧脸谱梦华》第 70 页</div>

颊上史笔解读

　　钱金福韩昌、来护脸谱眼角、眉头耸起,嘴角下撇,呈彪悍凶猛、桀骜不驯神态。在章法上需留意:眼窝下方的宽白钩下垂之尖不可过长,其位置与鼻头相平。

33.《山门》之鲁智深

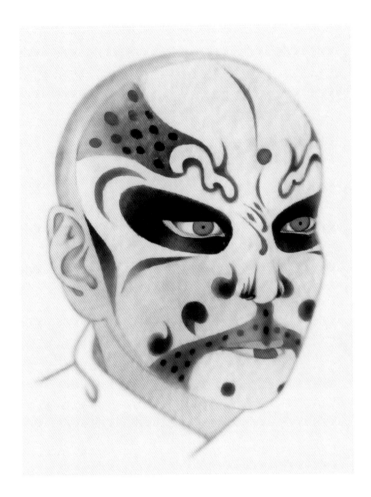

　　钱金福文武昆乱不挡,但由于嗓音限制,不能演唱功戏。其实从艺术上说,他的《御果园》《白良关》《捉放曹》等正净戏均极有研究。……曾传授其子钱宝森。此外,其昆腔戏《芦花荡》《火判》《钟馗嫁妹》《醉打山门》以及吹腔戏《祥梅寺》等,钱宝森都跟其父学过。钱金福的鲁智深脸谱不勾舍利子,勾花眉花鼻窝,与《五台山》杨延德脸谱不同。

<div align="right">——刘曾复《京剧脸谱梦华》第 77 页</div>

颊上史笔解读

　　钱金福的《山门》鲁智深脸谱不仅不同于《五台山》杨延德脸谱,也与其他皮黄艺人所勾殊异。这个脸谱既有钱氏的创造,在风格、笔致上又近于苏昆一路。余所摹绘,出于江洵先生提供的钱金福的《山门》剧照。此照清晰,眉窝细节即本此剧影。

34.《问樵闹府》之煞神

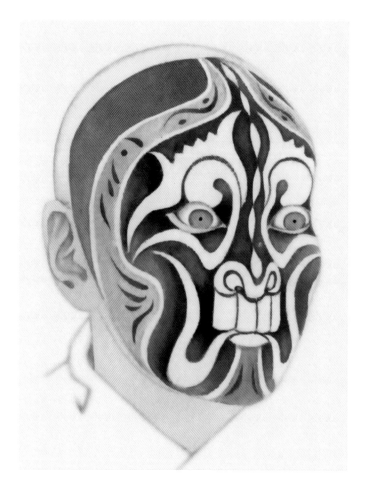

　　钱金福陪谭鑫培演《闹府》煞神，改一般勾人面脑门谱式，成为黑脸红鬟新谱，加耍牙。鼓师配合钱的身段用没有四击头的女霸锣，显示煞神空中乘风飘行之势，极受台下赞誉。

<div align="right">——刘曾复《京剧脸谱梦华》第 81 页</div>

钱金福脸谱绘画样式

35.《夺太仓》之常遇春

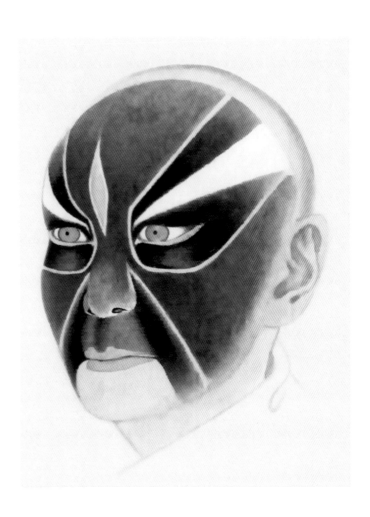

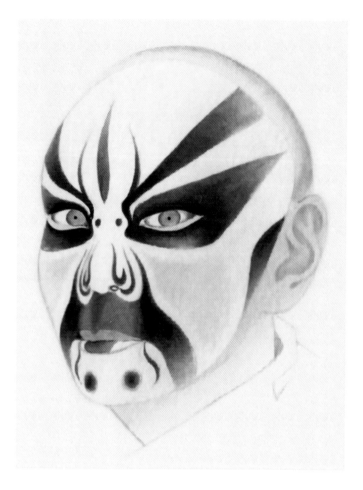

36.《艳阳楼》之高登

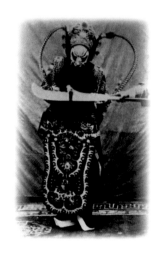

37.《无底洞》之李天王

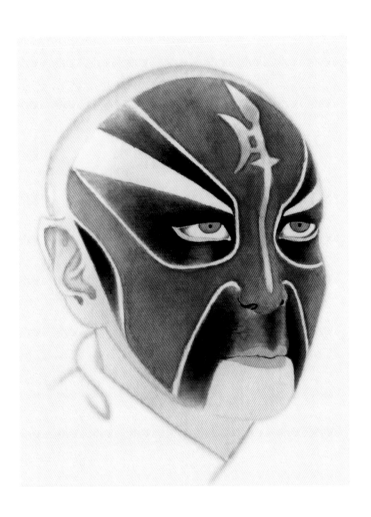

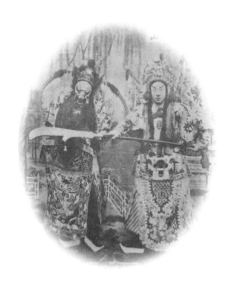

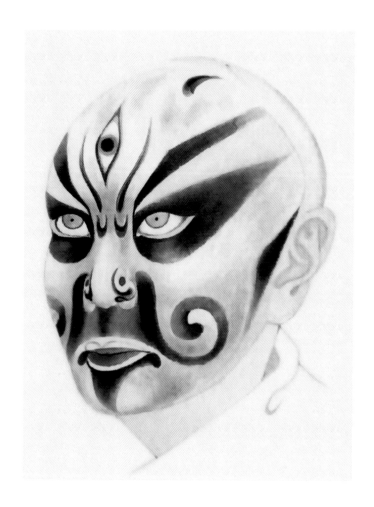

38.《无底洞》之二郎神

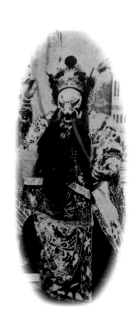

39.《夺太仓》之沐英

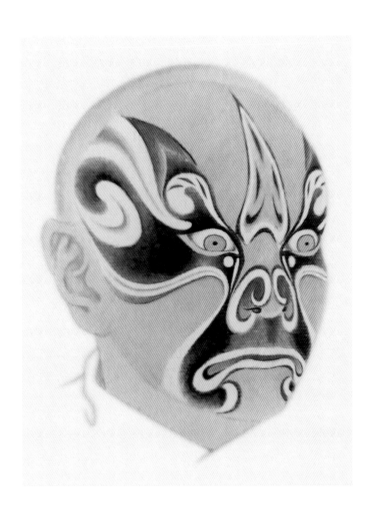

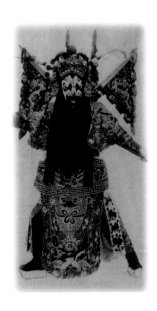

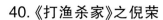

40.《打渔杀家》之倪荣

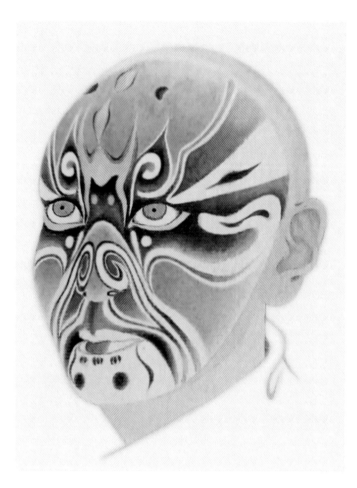

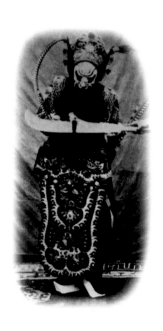

41.《巴骆和》之鲍赐安

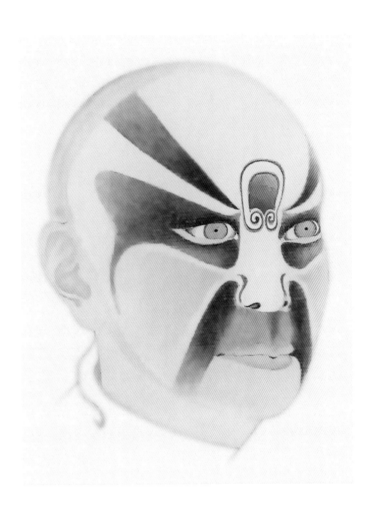

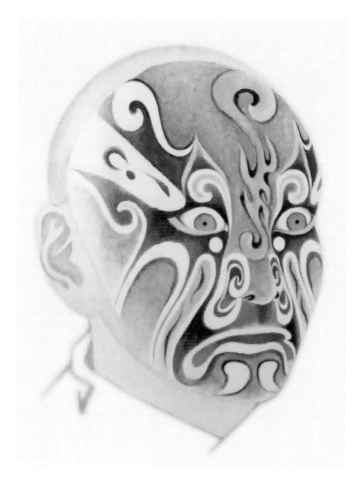

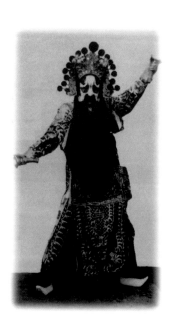

43.《泗州城》之赵天君

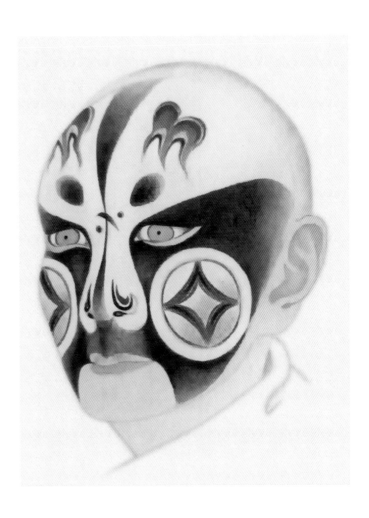

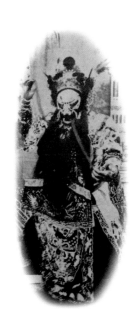

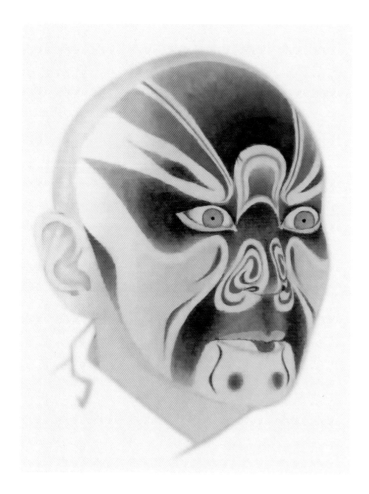

44.《蔡家庄》之李逵

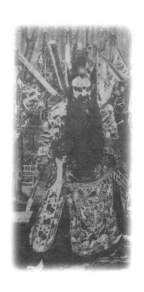

45.《蔡家庄》之鲁智深

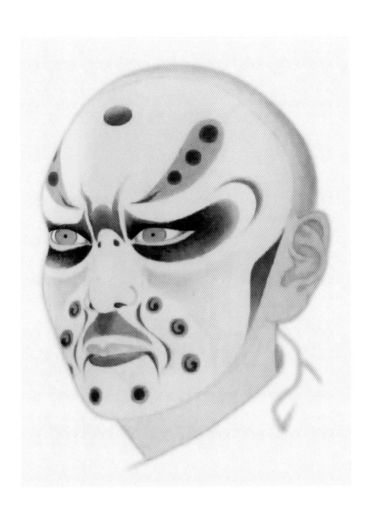

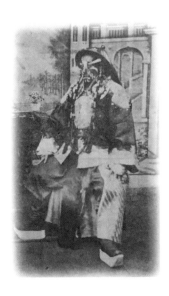

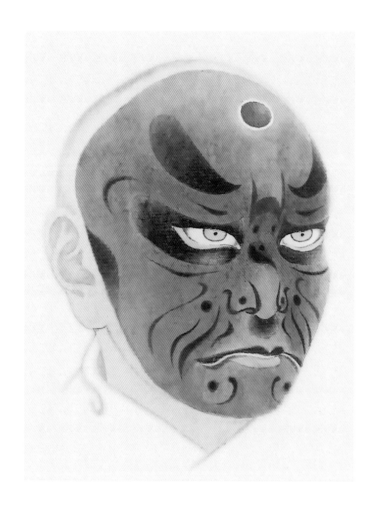

46.《四杰村》之肖月

47.《泗州城》之伽蓝

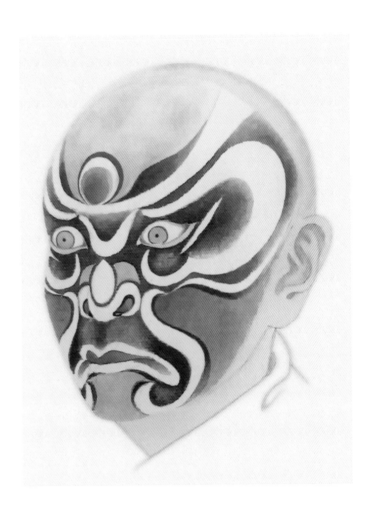

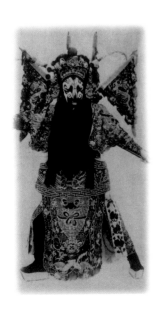

48.《普天乐》之判官

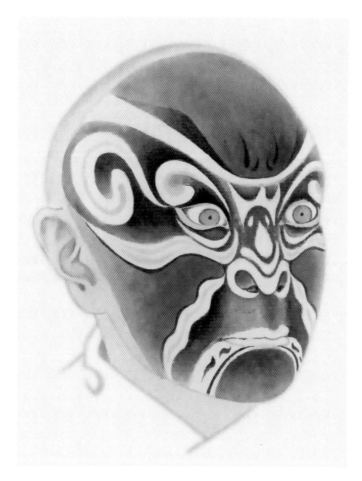

49.《法门寺》之刘瑾

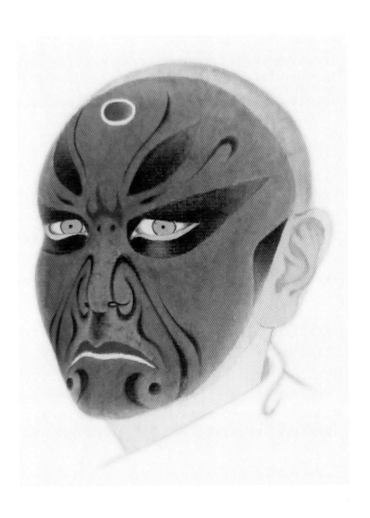

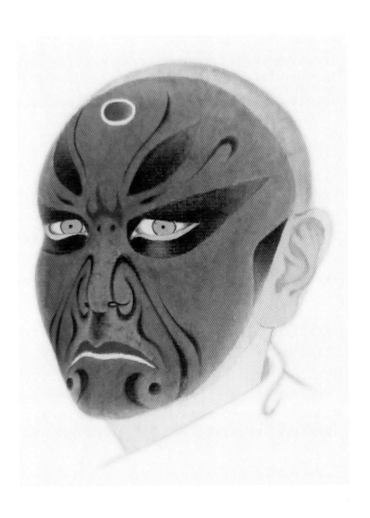

50.《泗州城》之王灵官

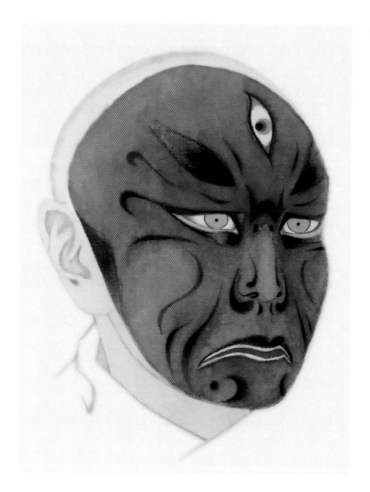

51.《天官赐福》之财神

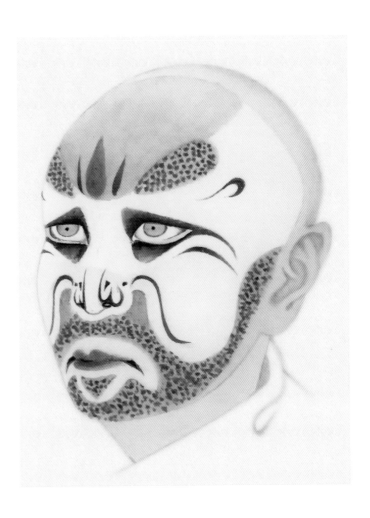

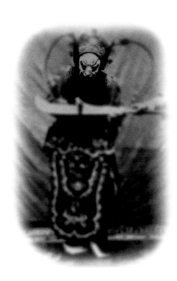

52.《无底洞》之孙悟空

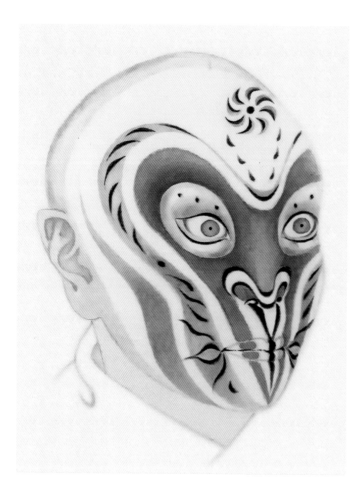

53.《鹊桥会》之牛神

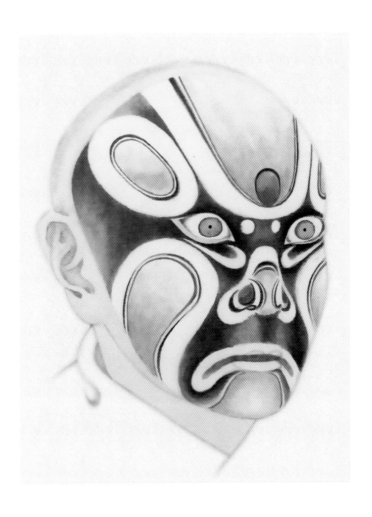

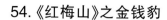
54.《红梅山》之金钱豹

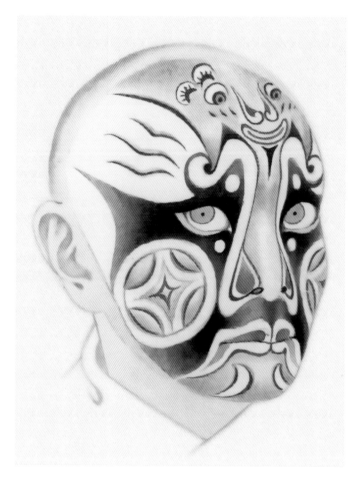

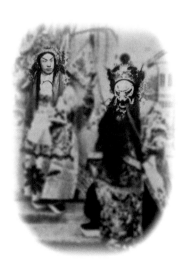

55.《无底洞》之巨灵神

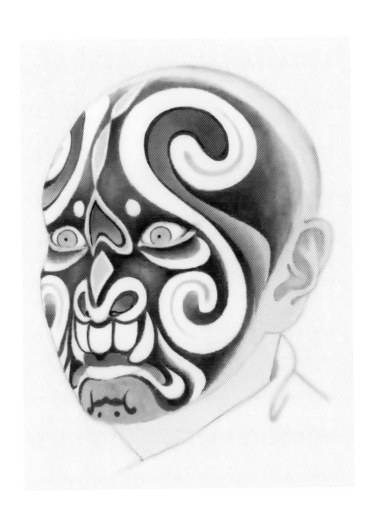

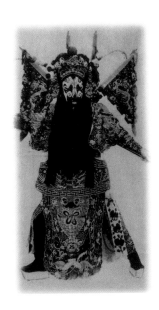

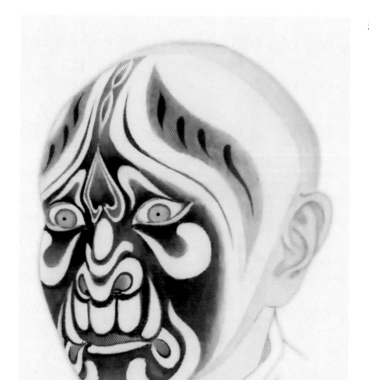

56.《打棍出箱》之煞神

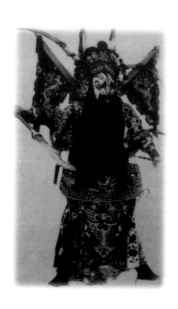

57.《安天会》之煞神

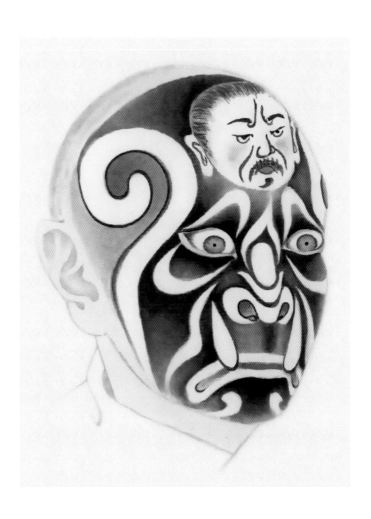

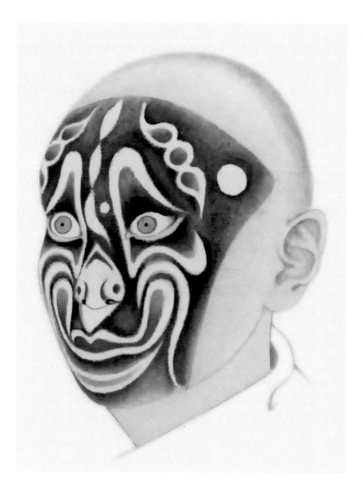

58.《巴骆和》之胡理

只研朱墨作春山

——《武净泰斗钱金福脸谱图说》跋

张铁荣

《武净泰斗钱金福脸谱图说》是李孟明先生的新作。这本书有分量很重的论文、有图谱和说明文字,更重要的是有作者的经典评说(即"颊上史笔解读"),拿在手上沉甸甸的。按图索骥,许许多多经典的戏剧人物在我们面前走过,读者犹如走进了台前幕后,和那些著名的表演艺术家相遇,近距离接触到许多历代个性鲜明的舞台人物。

仅此一点,李孟明先生抢救京剧文化——特别是脸谱艺术的义举便功不可没。

钱金福是我国著名京剧武净大家,然而他毕竟是一位远去的艺术家,他活跃于十九世纪末和二十世纪前期,至今知者稀少。对于钱金福脸谱的研究,刘曾复先生奠定了流派宽度的基础,几乎对钱氏所有脸谱的章法、位置都有详细说明。对此李孟明先生再三强调刘先生的历史功绩。我们觉得孟明先生做了许多开创性的工作,但是他却说某一点应该是从刘曾复先生开始的,后面的才是他的。孟明先生就是这样既兢兢业业又实事求是。

脸谱流变史及其艺术史在国内鲜有人关注,特别是其中的理论成分更是成果寥寥。李孟明先生的重要贡献在于,他把郝寿臣脸谱美学深度的知识和自己对脸谱谱式演变长度的研究成果贯注其中,在此基础上总结经验,潜心研究,大胆创新,自成一家。这应该是一项填补空白的工作,据我的浅见还很少有人专注于此。有的时候也许是天意,李孟明先生发现了这项他关注已久的工作,更确切地说应该是这个工作早就等待着孟明先生。所以这样一本书的创作也非孟明先生莫属。

冠于书前的《钱金福脸谱美学初探》是分量很重的研究论文,我对此非常看重。因为它是一位戏剧理论家兼脸谱研究家的告白,提纲挈领,引导我们进入脸谱世界,从具体事例和个案分析中,认识钱金福这位诞生于 156 年前的艺术家。

首先,孟明先生列举了钱金福脸谱的舞台应用和绘画资料两大类,分析了这位近现代艺术家的创新性;其次,孟明先生又从专业的勾脸方式入手,分析三块瓦表现形式在眉宇之间及眼窝、肌肉变化上的艺术效果,还列举了舞台实际人物的怒与哭表现,从中体会出钱金福脸谱表情的生动性;再次,孟明先生还从钱氏脸谱的隐形与显形、无形与有形等方面分析了

这位艺术家脸谱造诣的写意性。

细细读来,诸位犹如走进了孟明先生的京剧课堂,在栩栩如生的脸谱形象和资料分析之中,不但过足戏瘾而且收获满满。

其后就是各种脸谱的绘制图像,这一部分是本书的精华。这些重要的脸谱资料,一些是钱金福剧照和曾经勾画用过并经刘曾复临摹的;另外还有一些是齐如山向诸多京昆梆艺人征集脸谱时钱金福的手绘作品。现在经过李孟明先生的重新绘制,浓墨重彩,将这些历史舞台上的人物活生生地展现在读者的面前。老谱新绘,色彩鲜明,细致入微,生气益然。

引人入胜的部分应该是每页脸谱图下的说明文字,除了刘曾复的介绍以外,就是李孟明先生的"颊上史笔解读"。这是属于他自己的独特研究,提纲挈领,老谱新解,继往开来,承前启后,妙趣横生。它代表了新世纪、新时代的新观点,使我们知其然更知其所以然,循循善诱,既为现代人所接受,也使得老脸谱有了新生命,颇可称道。

孟明先生是我国著名的脸谱艺术研究家,同时也是为数不多的脸谱研究理论家和脸谱画家。他数十年来专注于此,孜孜矻矻,精心研究,出书办展,成就斐然,誉满天下。特别是从南开大学出版社编审的位置上退下来以后,更是全力以赴,念兹在兹,连续出版了近十册京剧脸谱研究、绘画专著,其中的文化艺术底蕴非常丰厚。这本书就是他在自存资料的基础上,遐思冥想的又一个成果。当然孟明先生还有很多更为宏大的计划,我先留一个悬念在此不表。

读了这本新书的各位会自有公论,其实是不需要我再说什么的。因为孟明先生的宅心仁厚和为人低调,他一定要让我这个外行人谈谈感想。由于陶慕宁教授的介绍,我得以与孟明先生相识相交,彼此情投意合,对他仰慕颇深,品茗交谈,常有所获,京剧知识也多有长进,并通过读他的书获益良多。我的关于京剧的知识,最初都是读史书、听唱腔、看舞台剧知道的;还有一半以上是读他的书得到的。因为认识孟明先生,我知道了脸谱学,这是一个非常独特的视角,由此感悟京剧的脸谱之美,更加深切体会到京剧的博大精深,因此对于孟明先生时有感恩之心。

鲁迅先生在《赠画师》中曾写道:"愿乞画家新意匠,只研朱墨作春山。"为了再增加一次向孟明先生求教的机会,我也就不顾才疏学浅,在盛情之下乱弹一回,写出这篇第一读者的学习体会。呈请孟明先生不吝再教。

2018 年 4 月 24 日,旅行归来于文学院范孙楼,4 月 30 日再次修改